Du 13 juillet au 25 août 2013
Exposition Peter Meyers
« Les sculptures dans la rue »
de la mairie au vieux château

PETER MEYERS
Parcours de sculptures monumentales
[de la Mairie au Vieux Château]
du 13 juillet au 25 août 2013
Moulins-Engilbert
Infos : 03 86 84 33 55 / www.sudmorvan.fr

Amis visiteurs Photographes

Vos photos de mes oeuvres m'interressent

Envoyez les à
sculpturesmeyers@gmail.com
03 85 82 71 99

Merci

Photo Sauterau

PETER MEYERS

Parcours de sculptures monumentales
[de la Mairie au Vieux Château]

Amis visiteurs, n'hésitez pas à envoyer VOS photos de l'exposition à Peter Meyers c.t.sud.morvan@wanadoo.fr

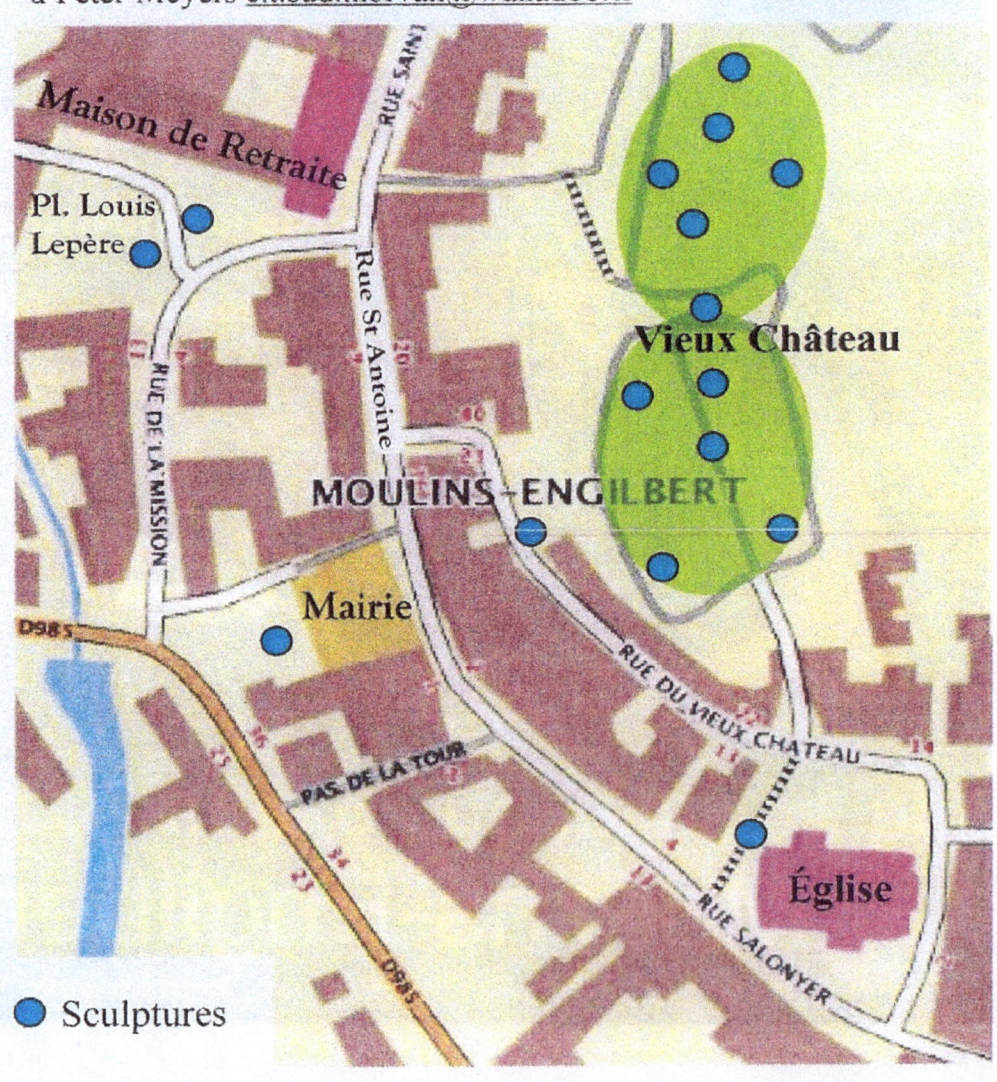

Le montage

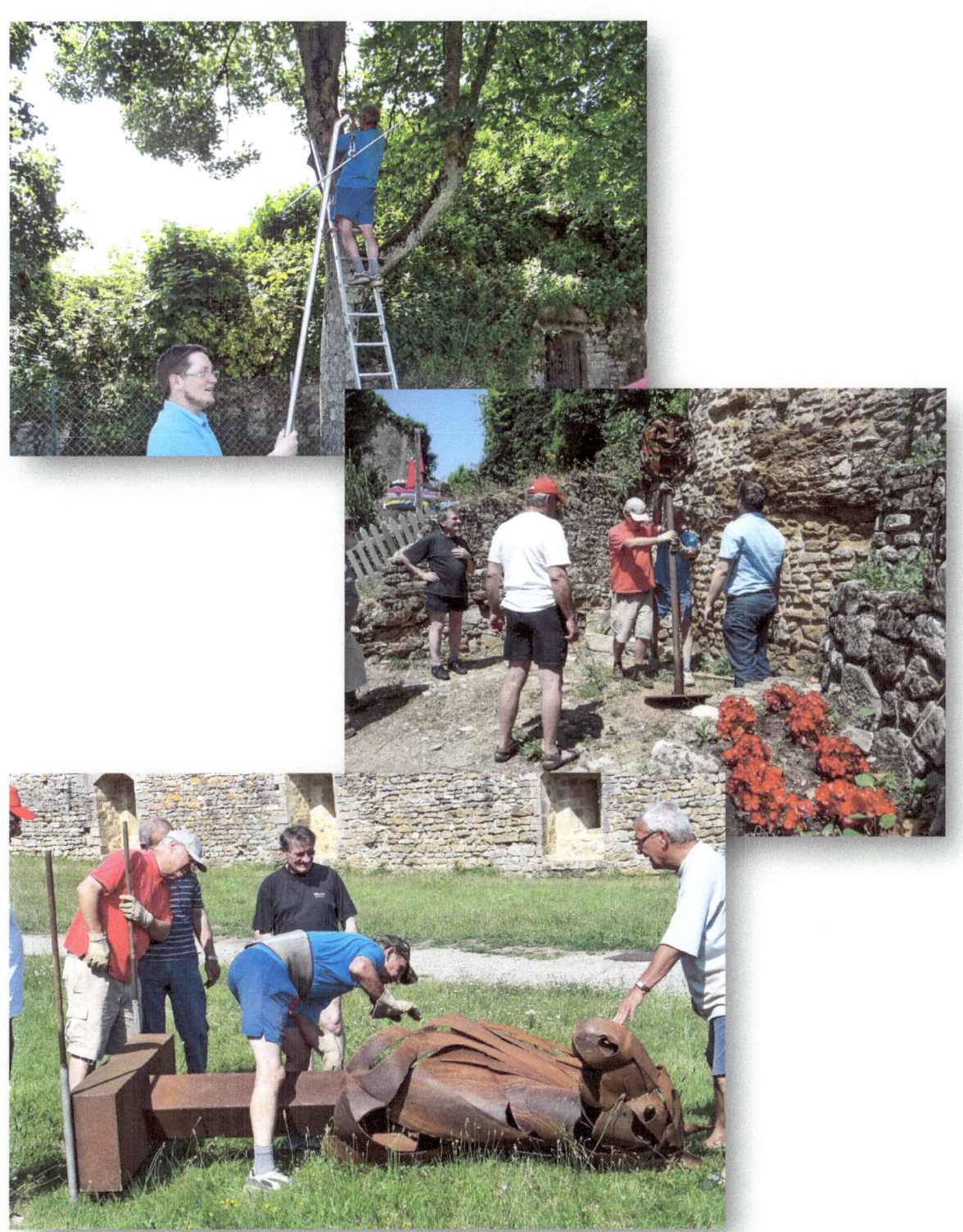

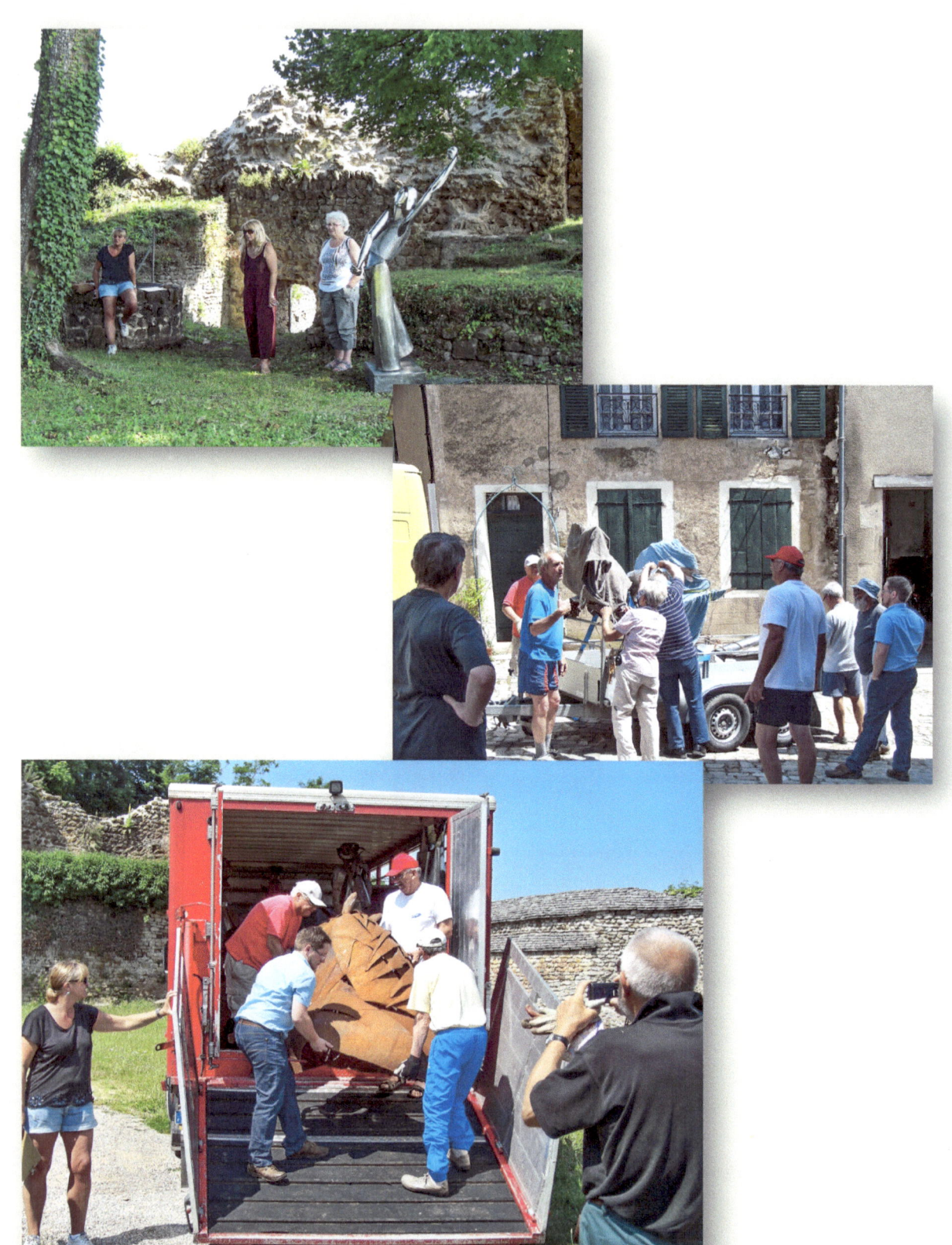

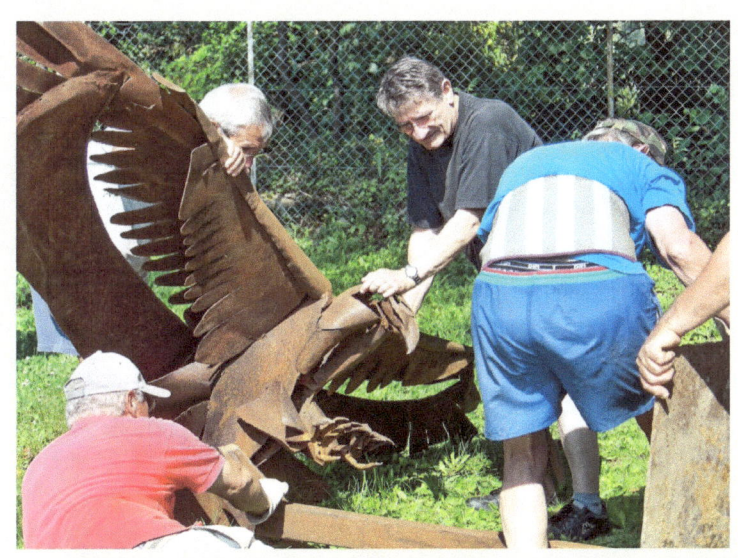
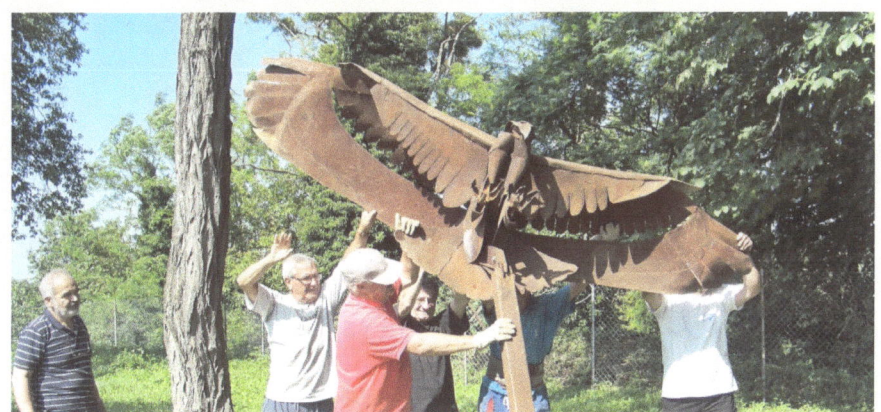
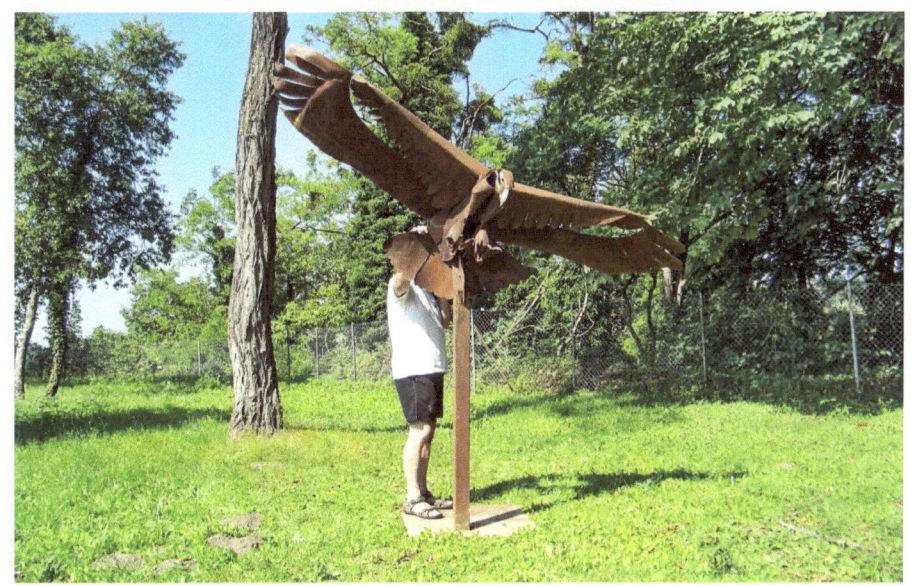

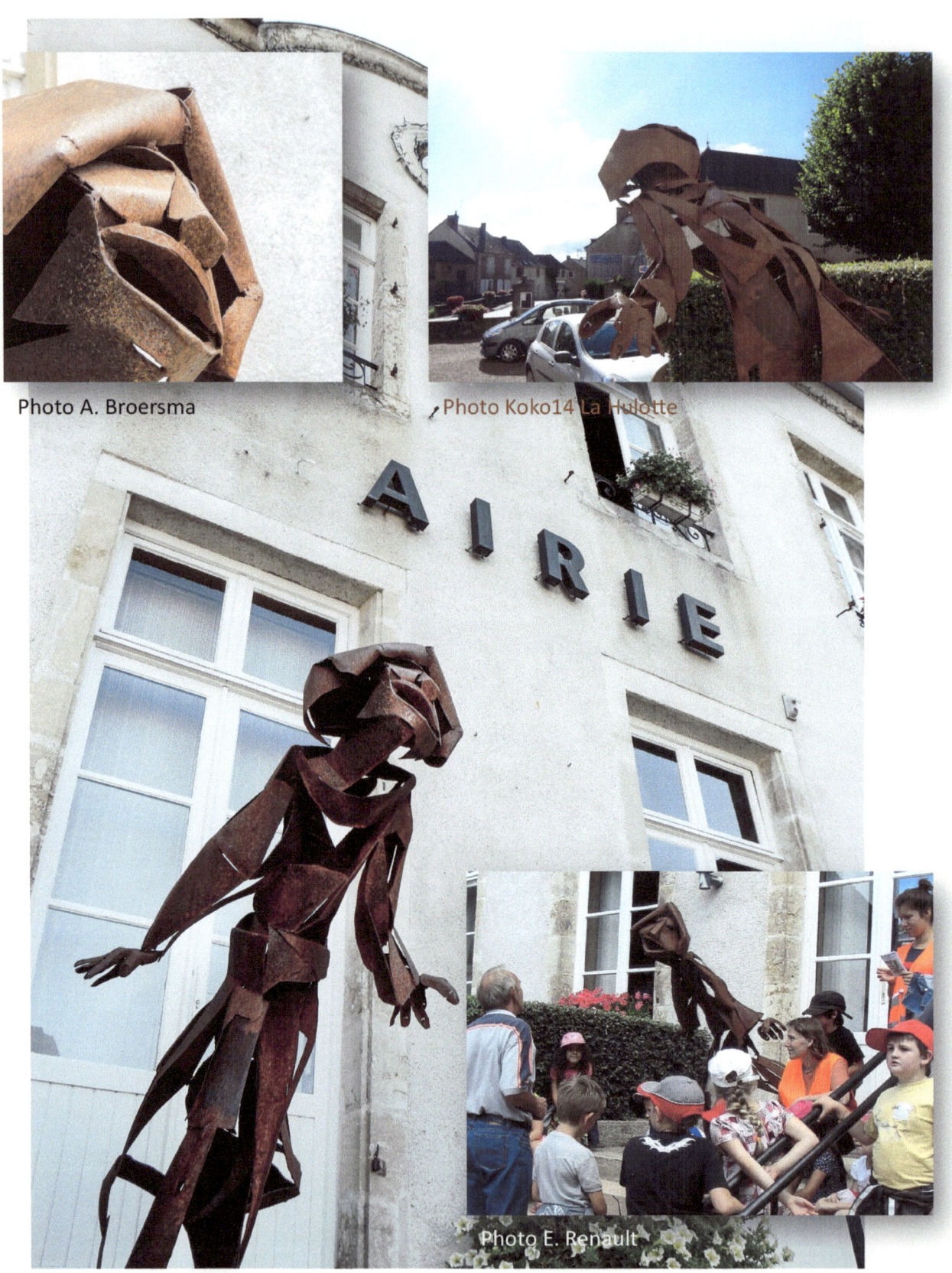

Photo A. Broersma

Photo Koko14 La Hulotte

Photo E. Renault

Photo Y. Letrange

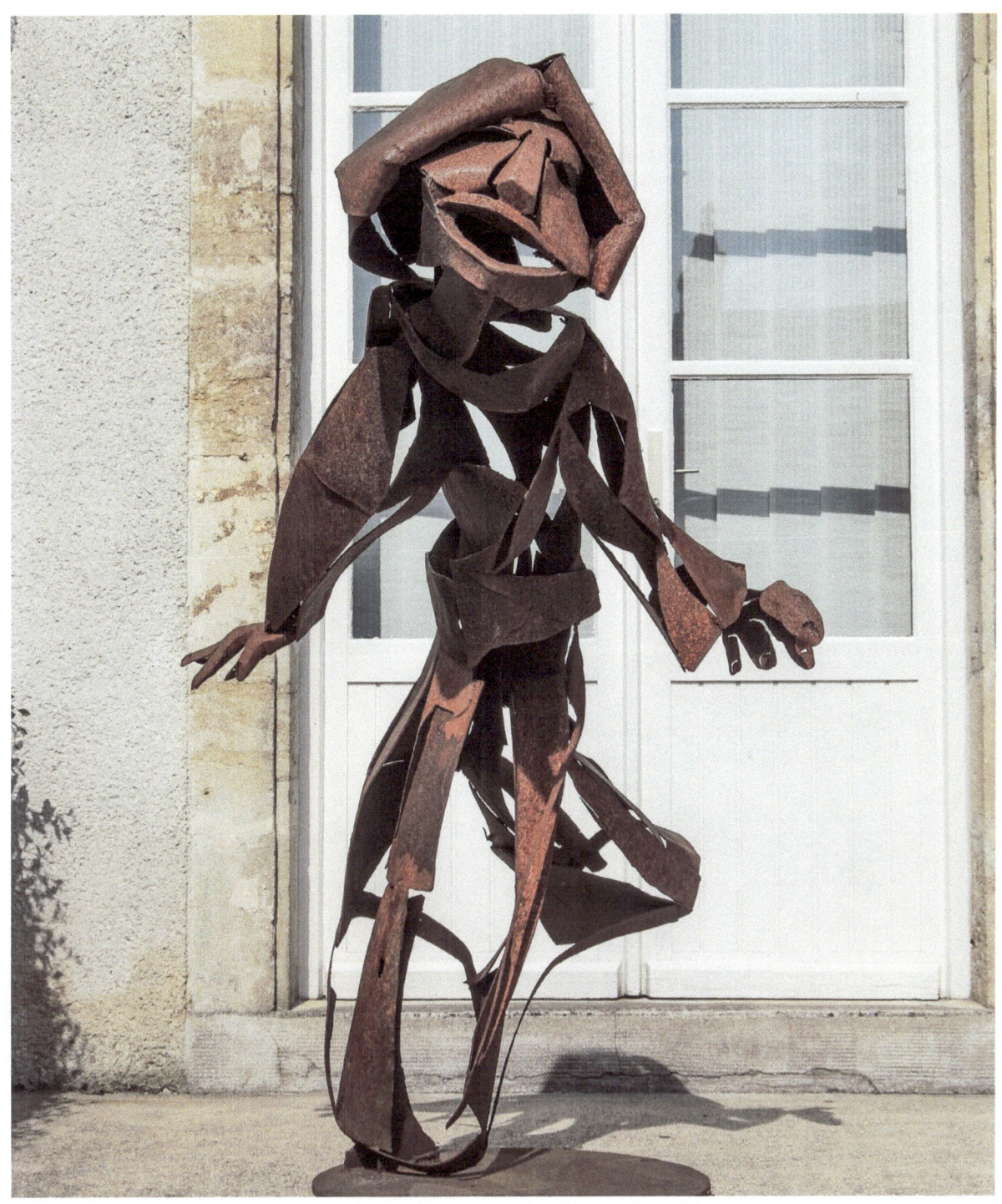

Photo D. Sauterau

"Comme un oiseau" Acier corten - Catalogue nr 0306
h.l.p. 157 x 96 x 137 cm

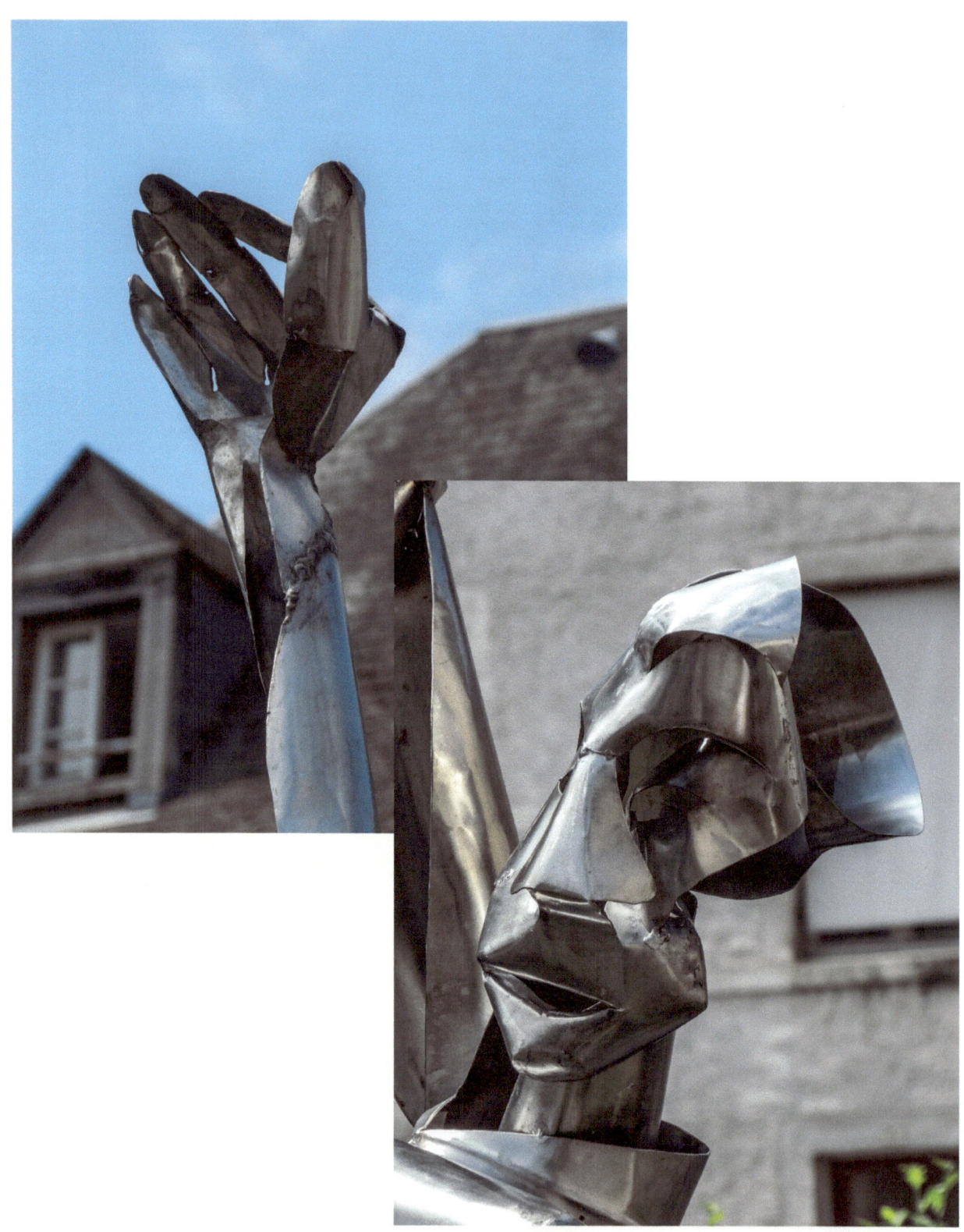

Photos P. Meyers

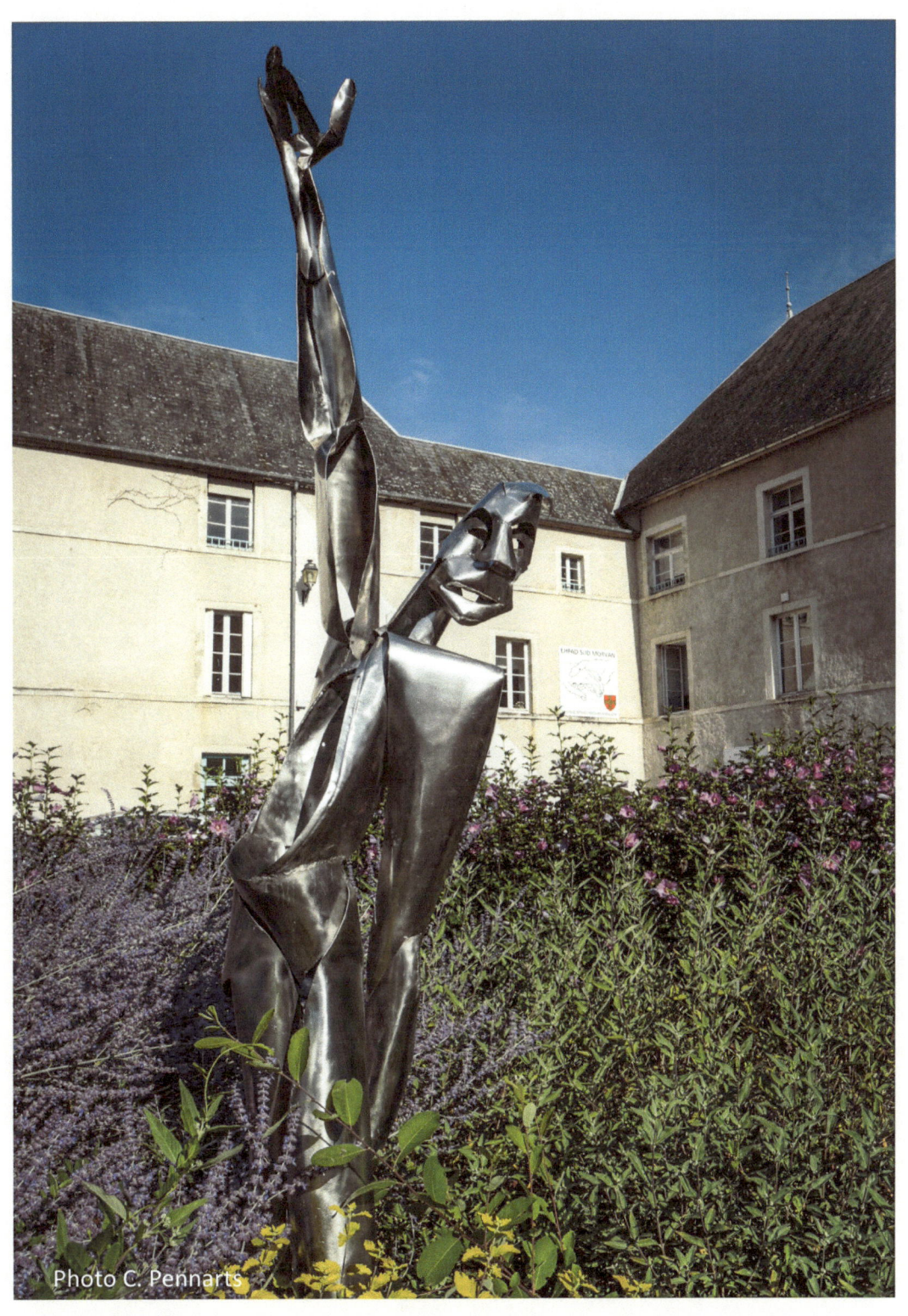

"Hello" inox – Cat. nr 0802 – h.l.p. 270 x 60 x 40 cm

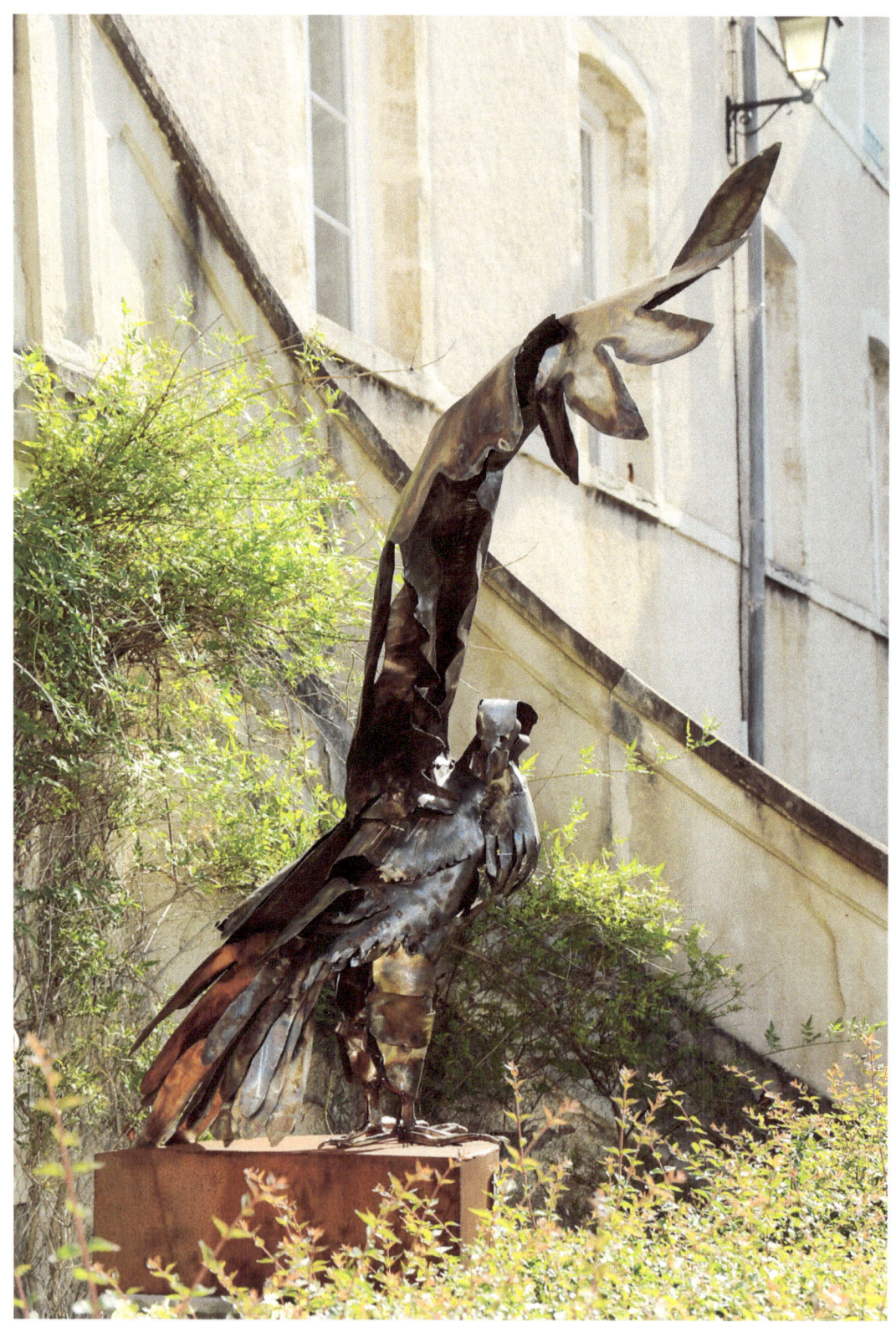

Photo Y. Letrange

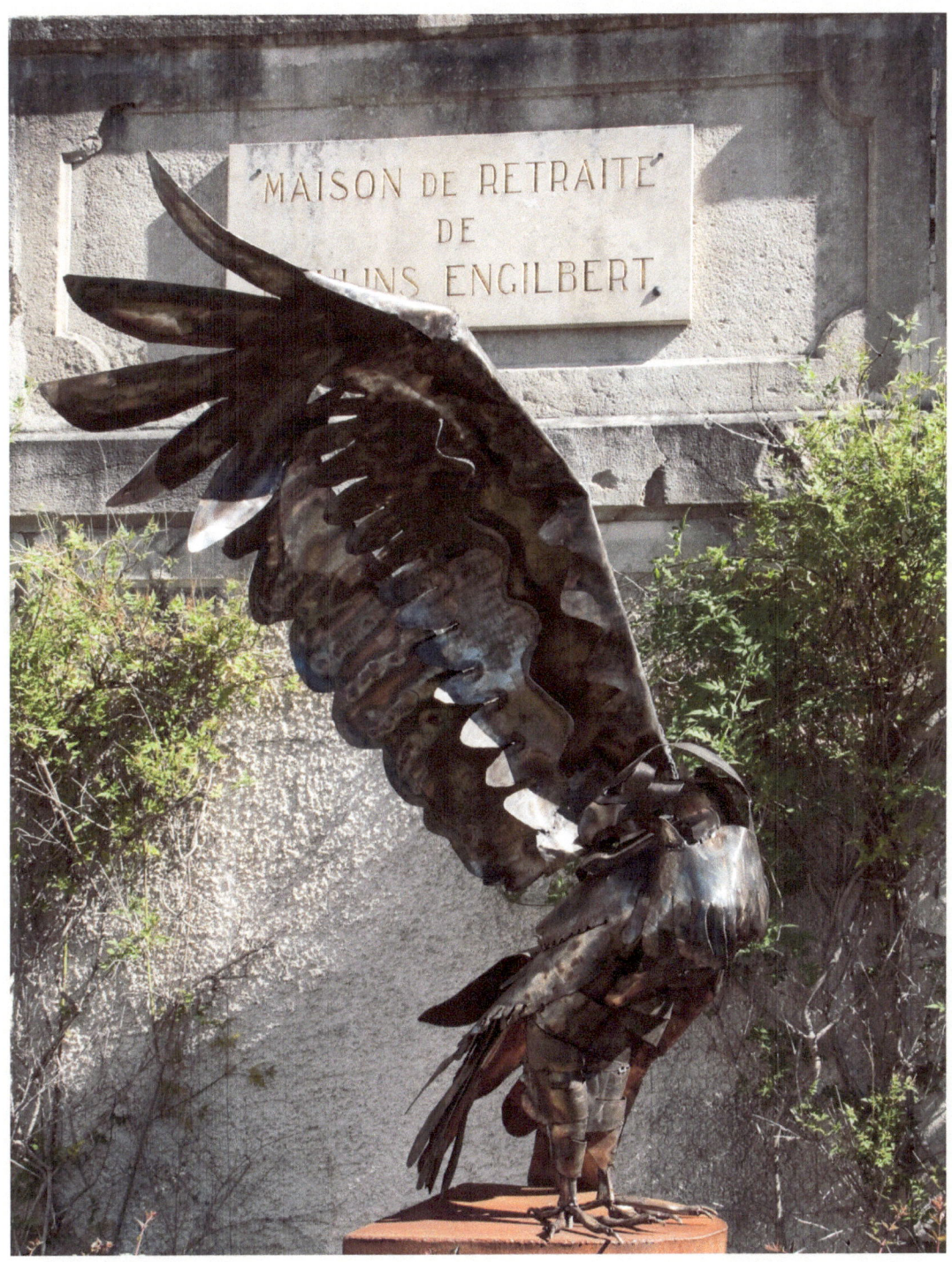

Photo A. Broersma

"Rapace" inox – Cat. nr 1312 – h.l.p. 153 x 130 x 64 cm

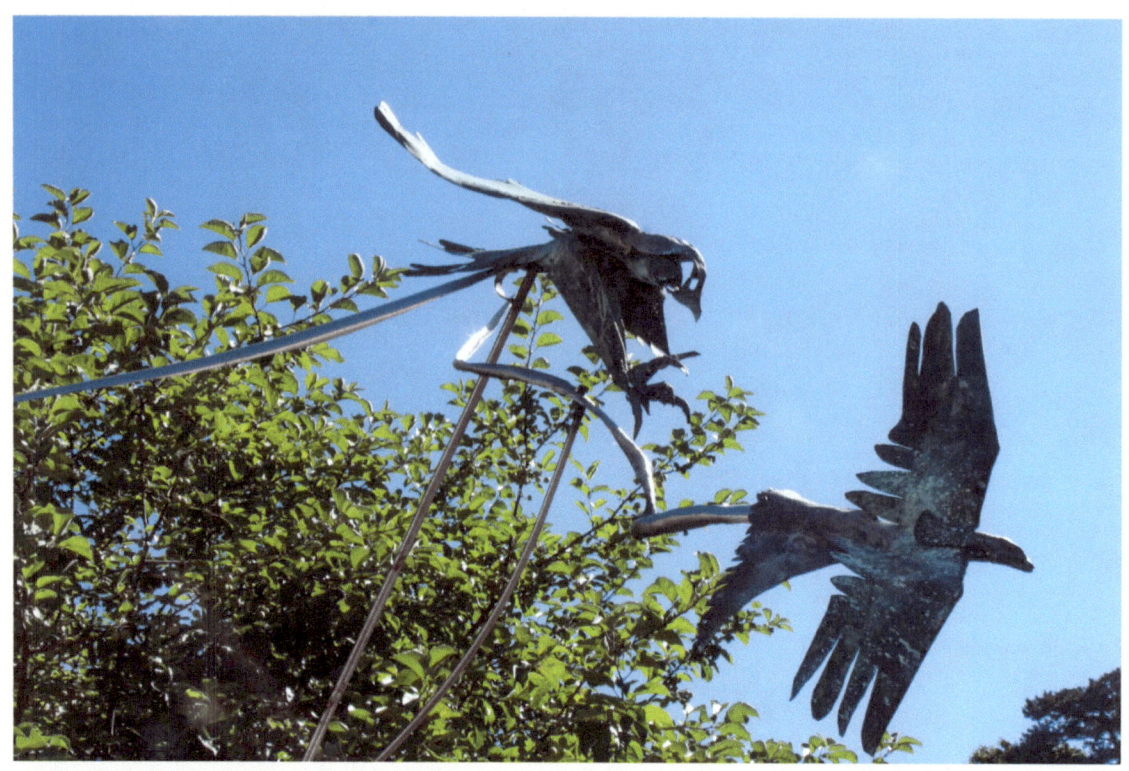

Photo A. Broersma

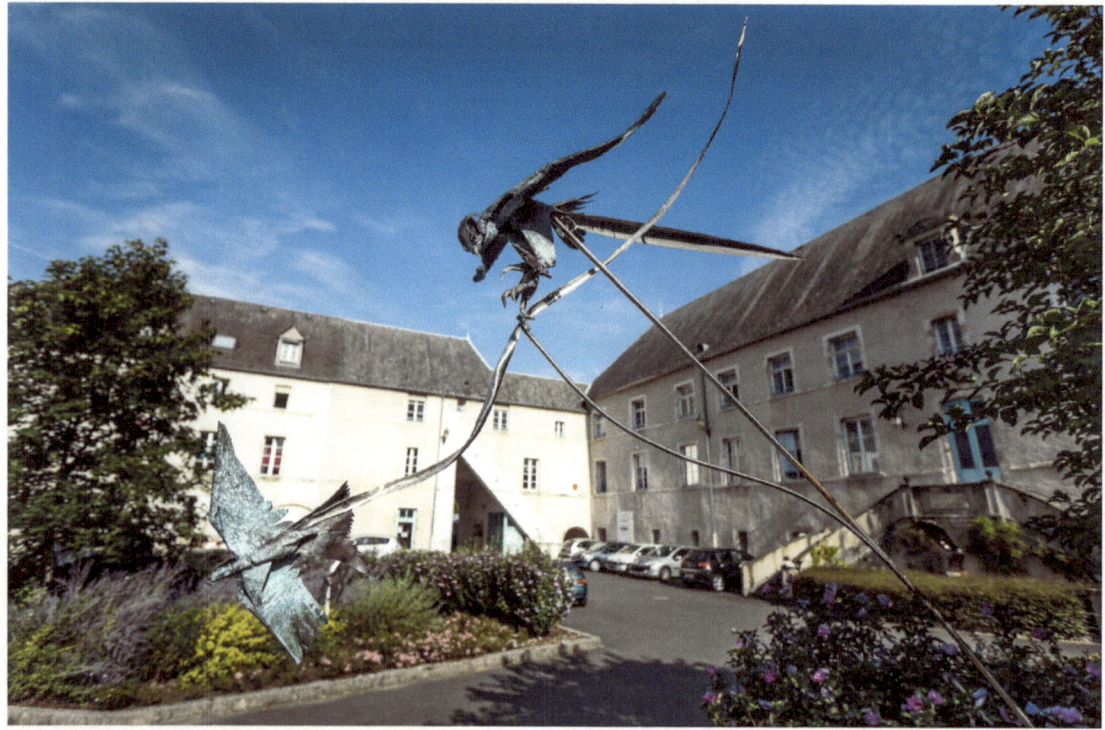

Photo C. Pennarts

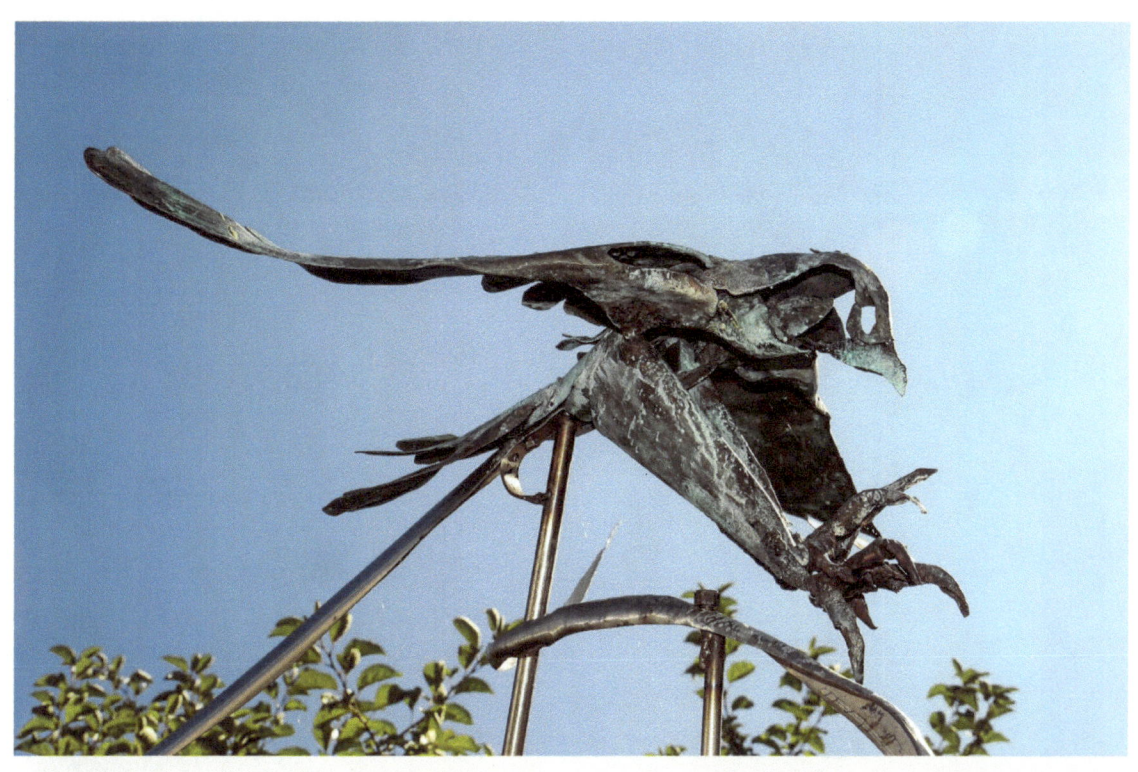

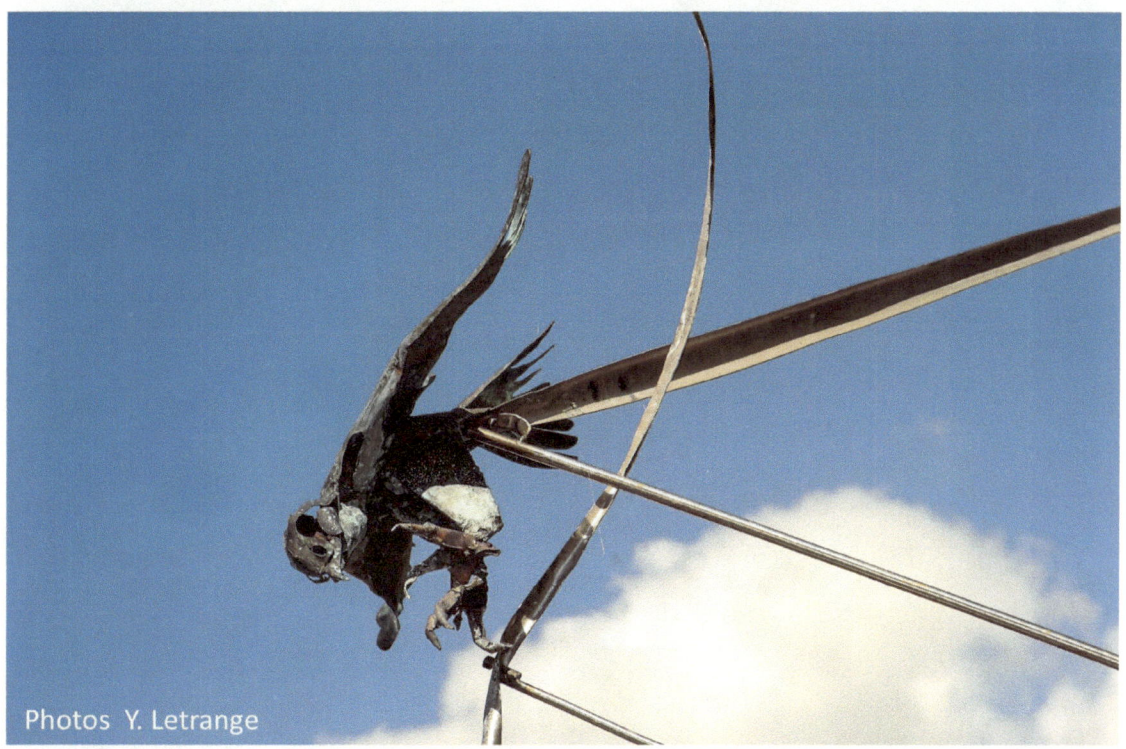

Photos Y. Letrange

"La chasse" cuivre / inox - Cat 1800 – h.l.p. 220 x 80 x 60 cm

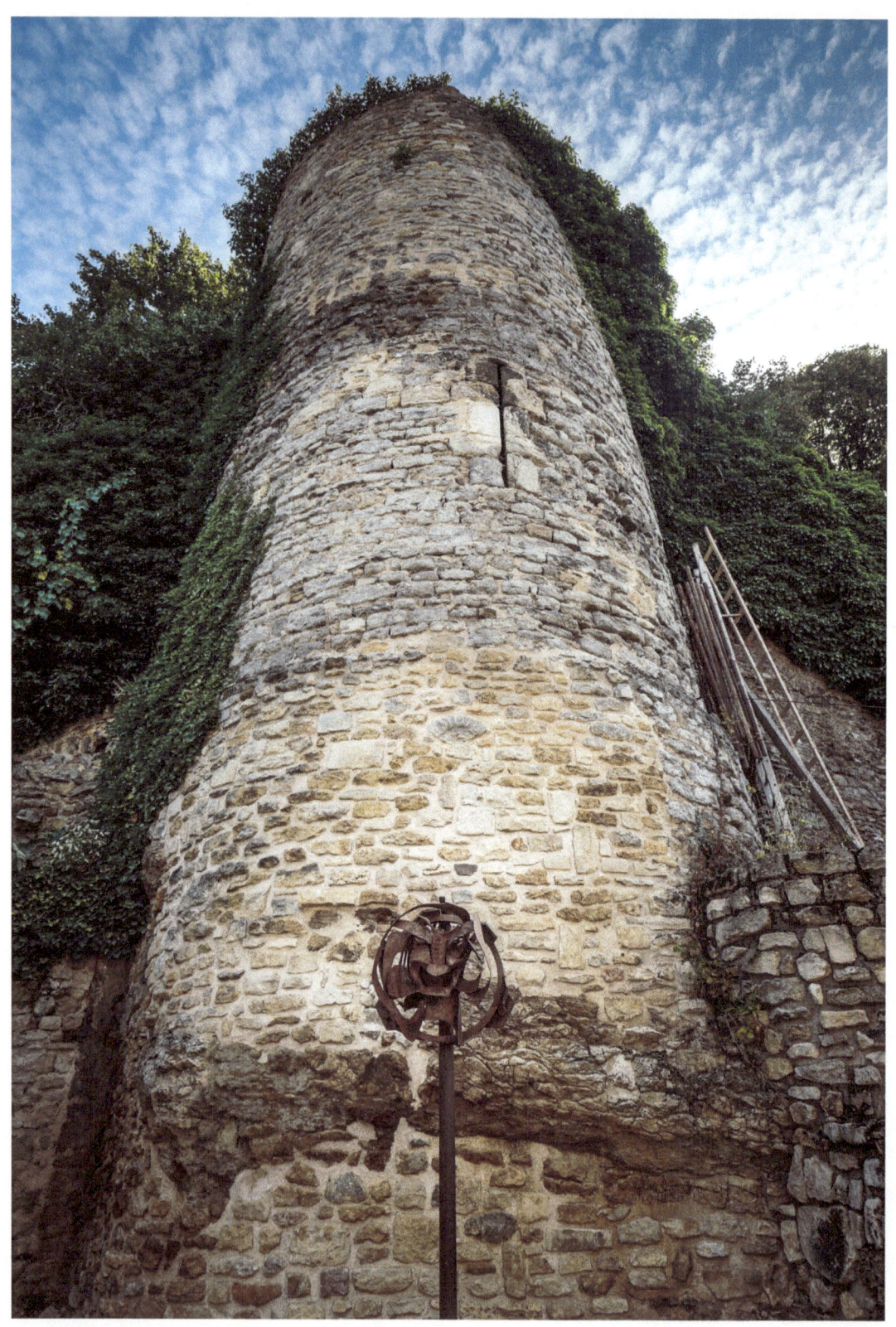

Photo C. Pennarts

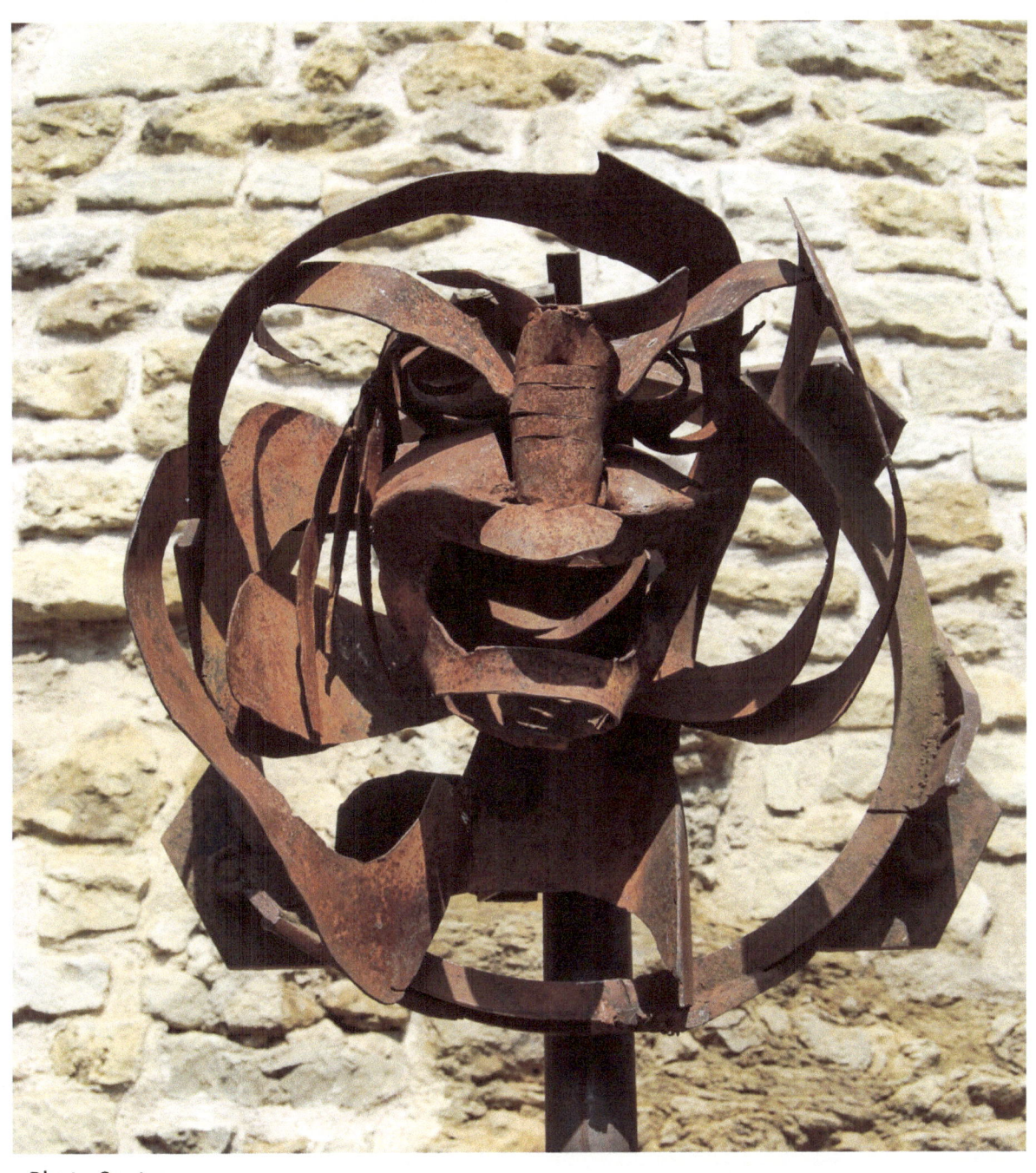

Photo Sautereau

"Masque Japonais" acier Corten - Cat 0311
h.l.p. 210 x 60 x 60 cm

Photos P. Meyers

Photo Koko14 La Hulotte

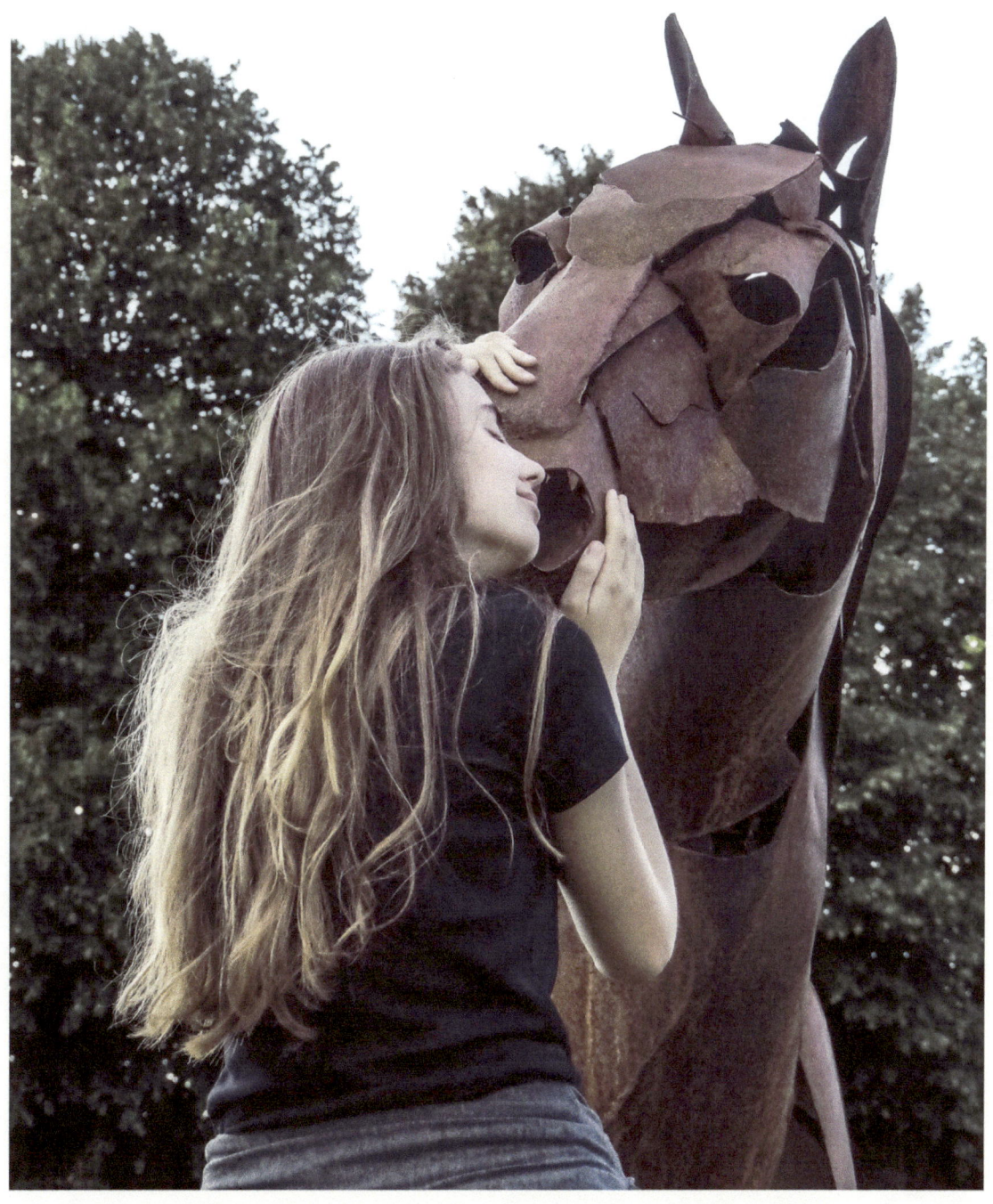

"cheval de trait" acier Corten - Cat 0208
h.l.p. 259 x 105 x 188 cm

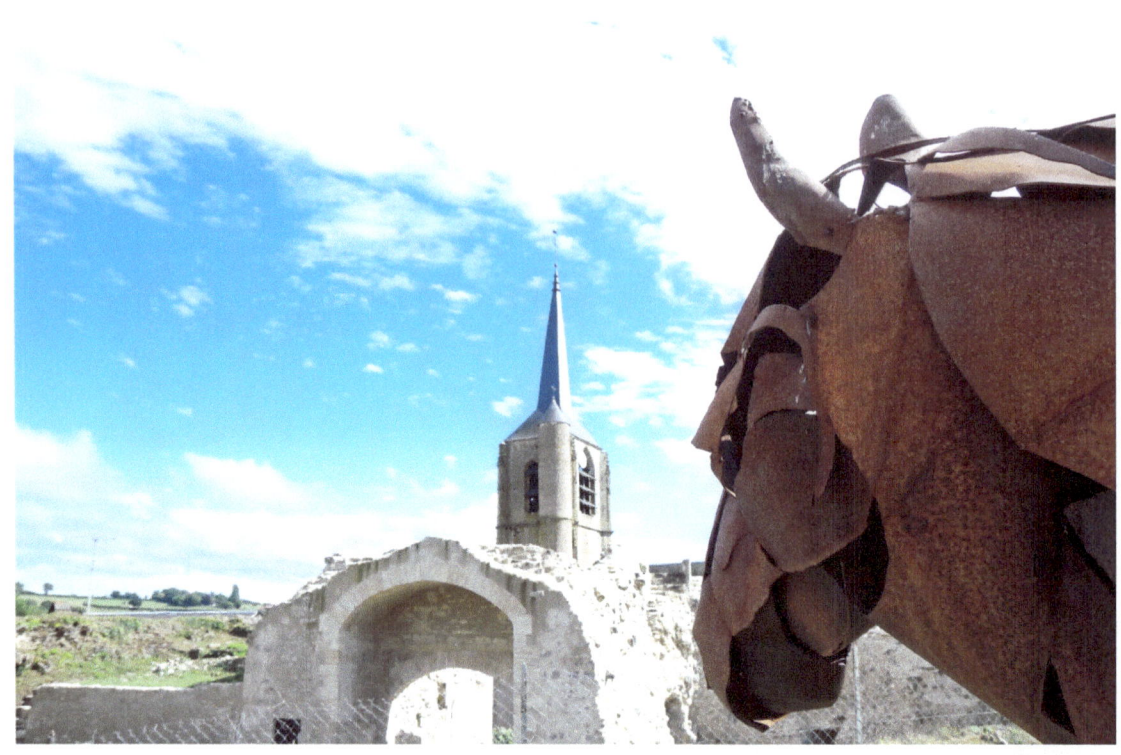

Photo Koko14 La Hulotte

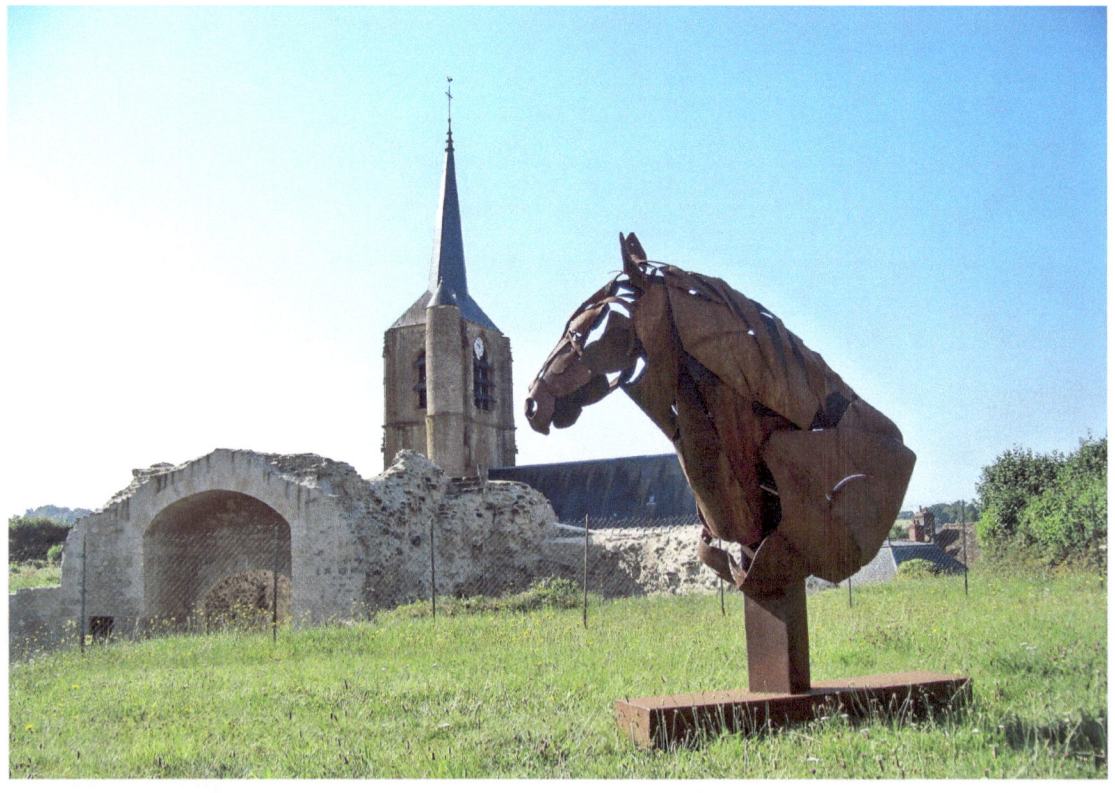

Photo E. Renault

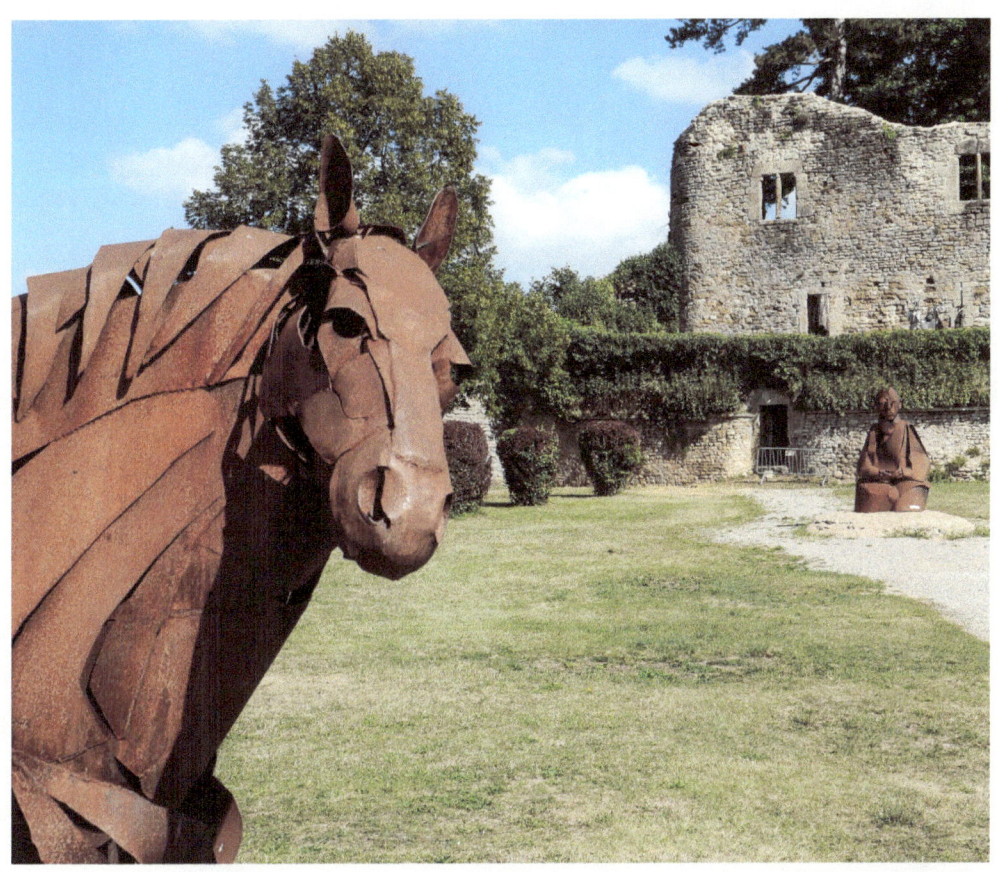
Photo A. Broersma

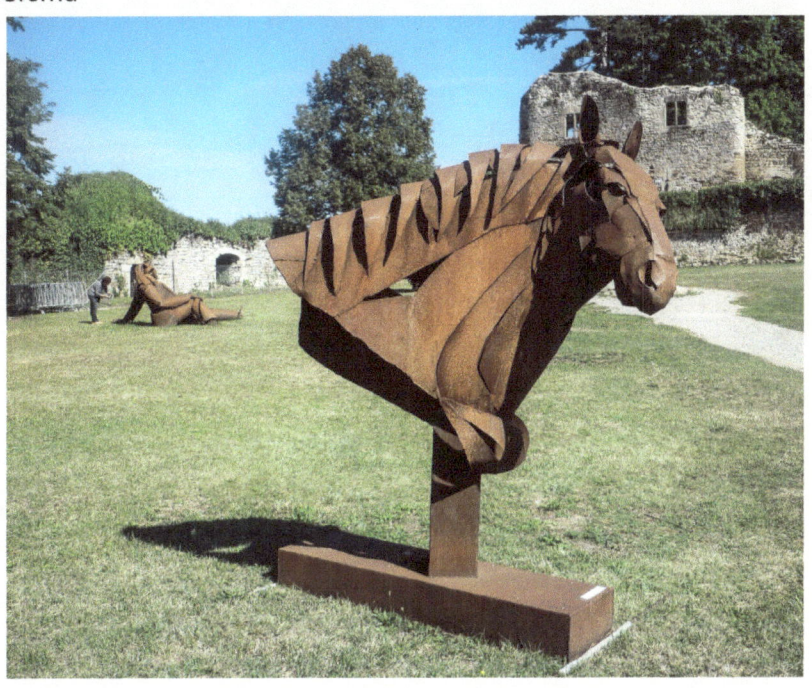
Photo V. ten Kate

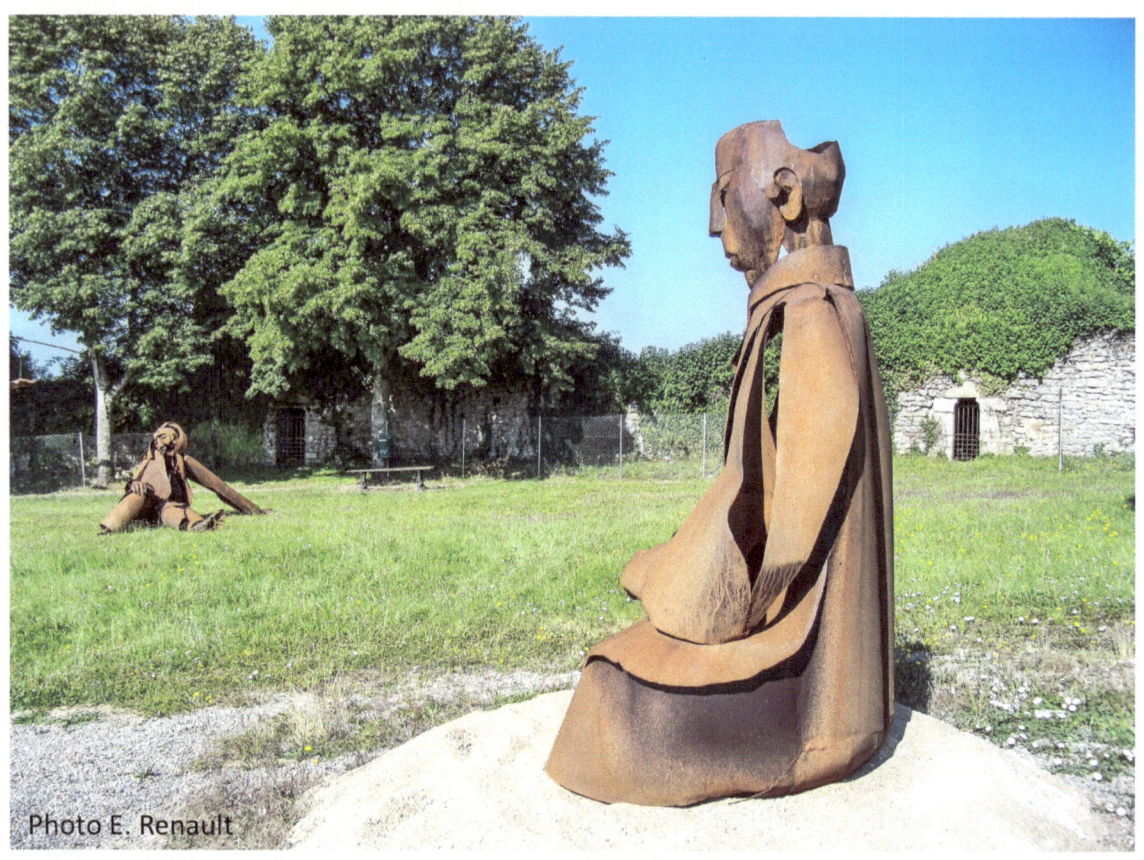
Photo E. Renault

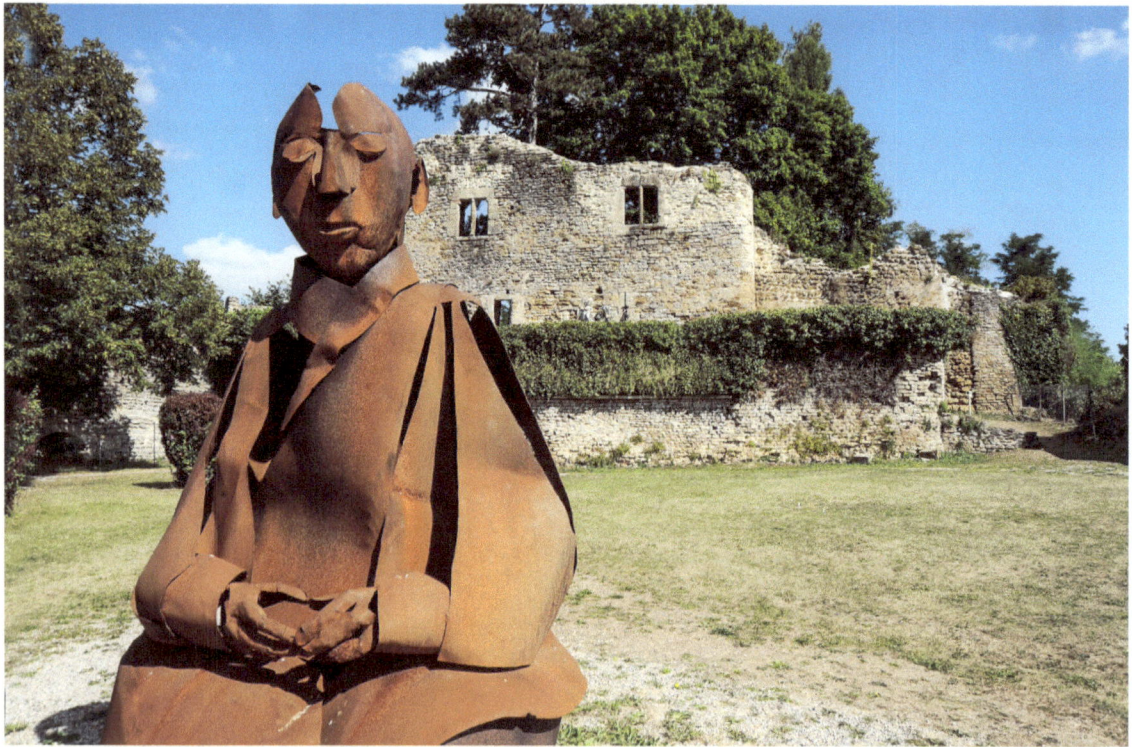
Photo Y. Letrange

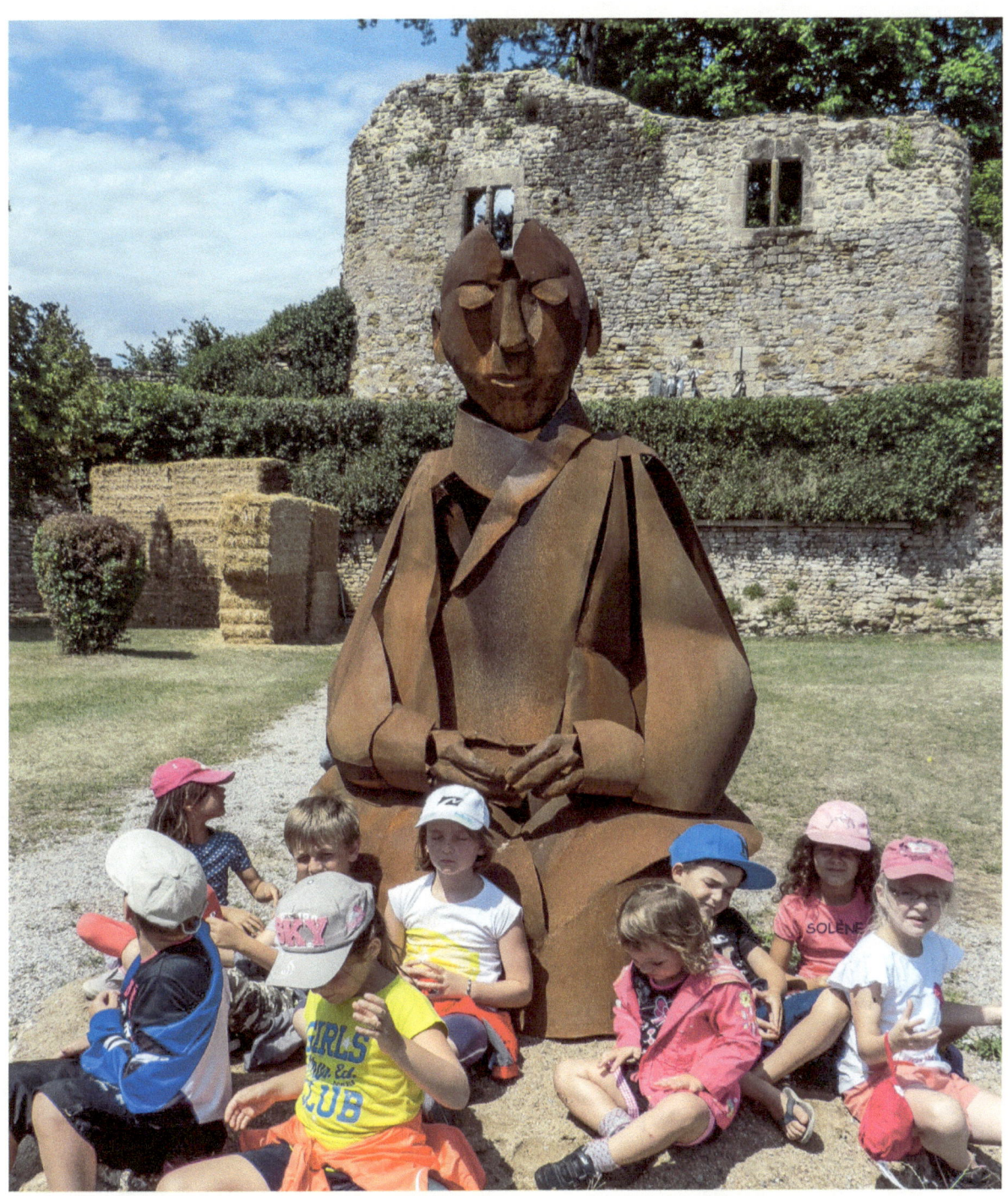

Photo P. Meyers

"Le bouddha" acier Corten - Cat 0612
h.l.p. 225 x 134 x 112 cm

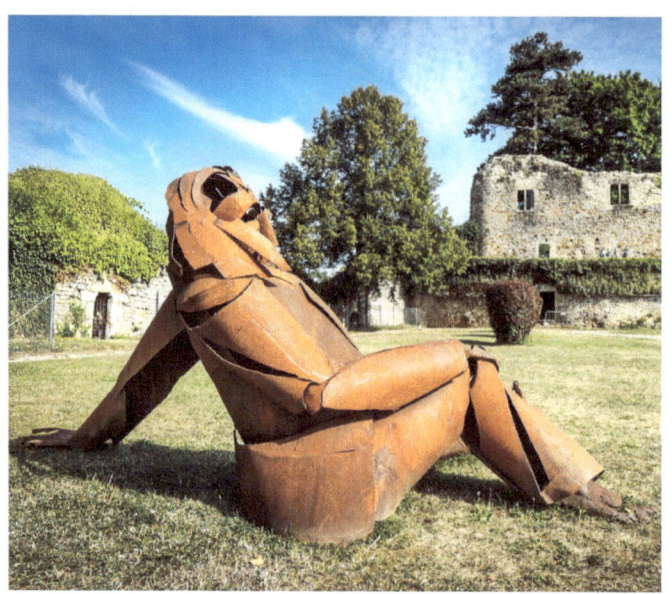

Photo C. Pennarts

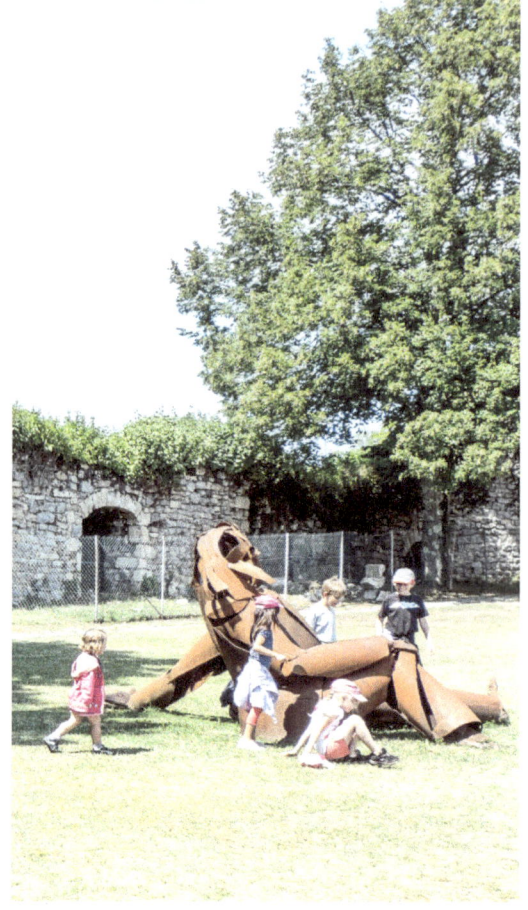

Photo P. Meyers

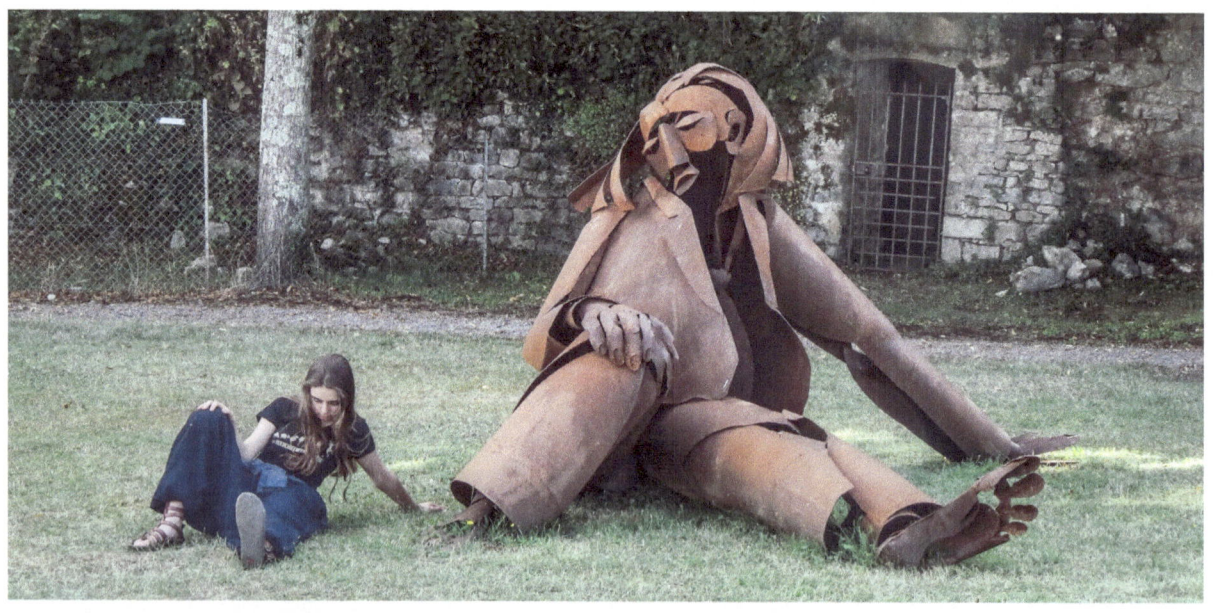

Photo Koko14 La Hulotte

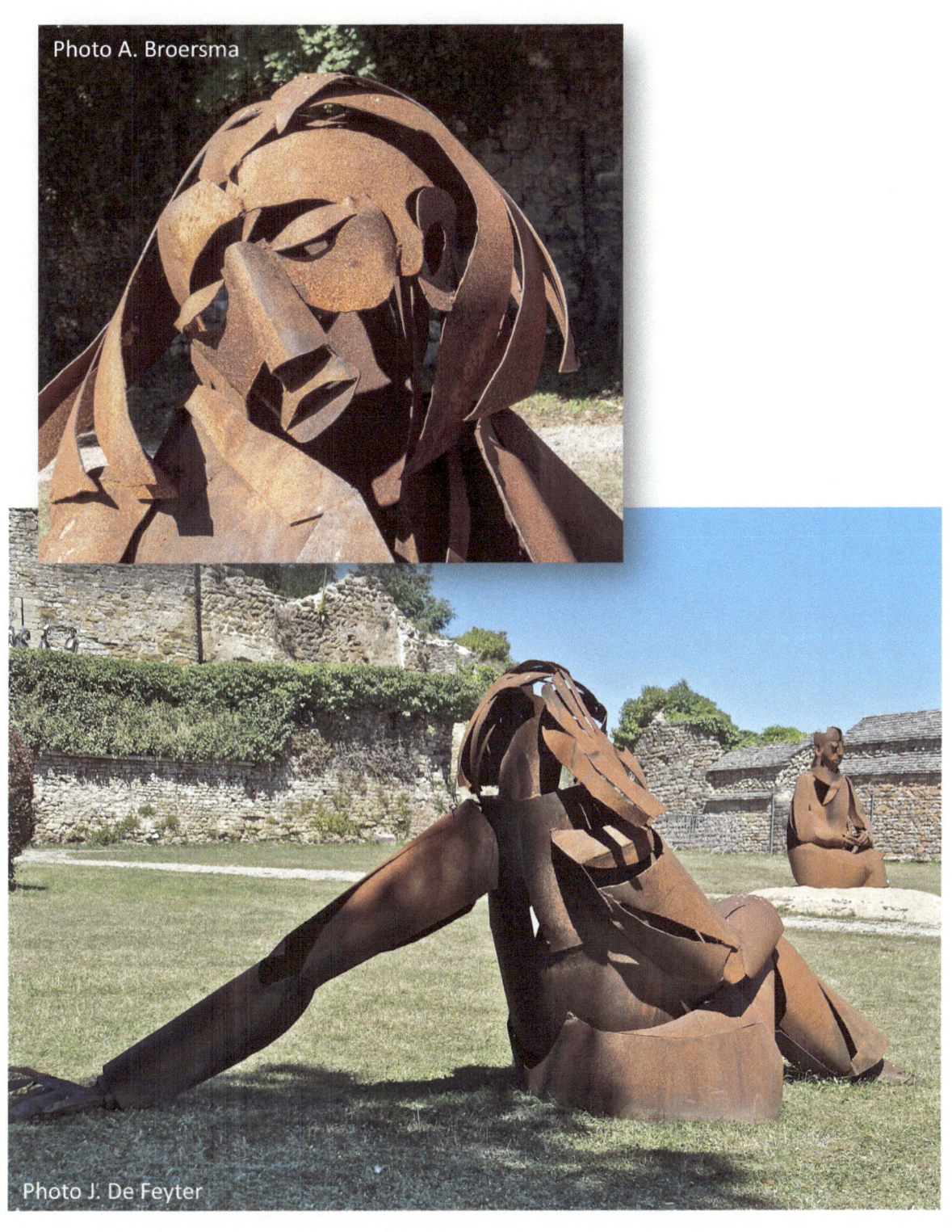

"Le farniente" acier Corten - Cat 0710
h.l.p. 180 x 280 x 410 cm

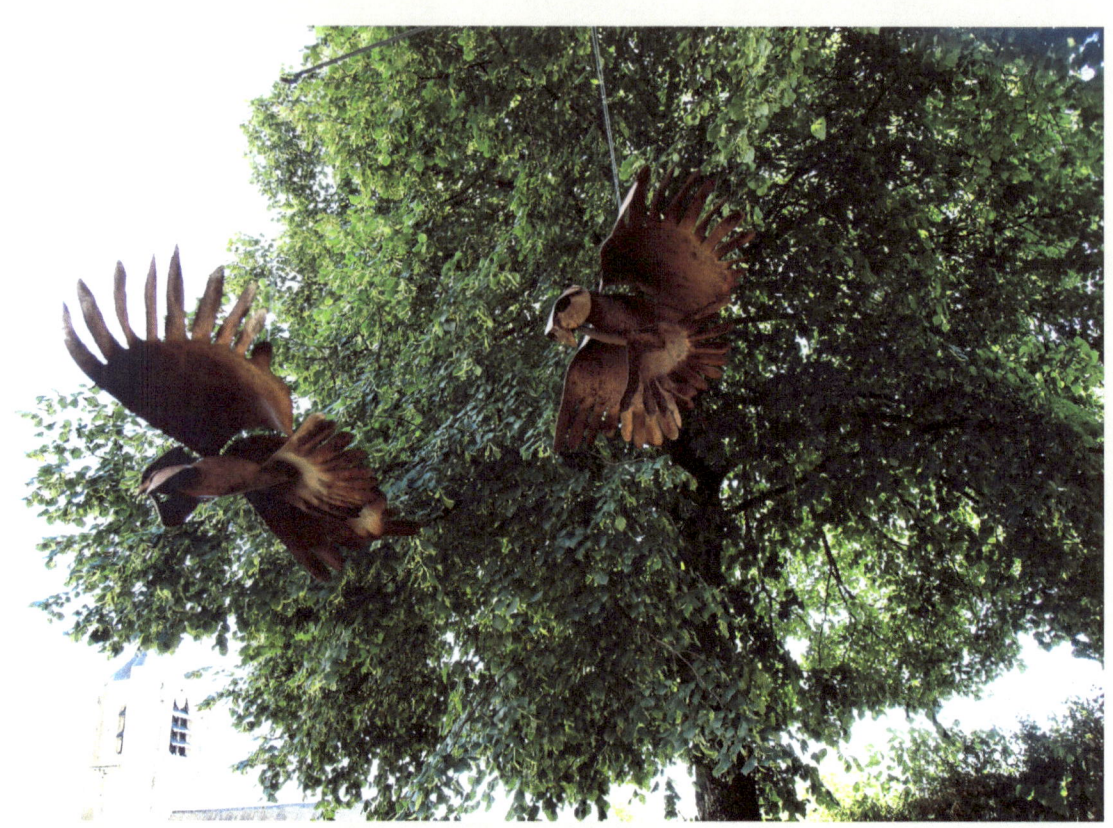

Photo J. De Feyter

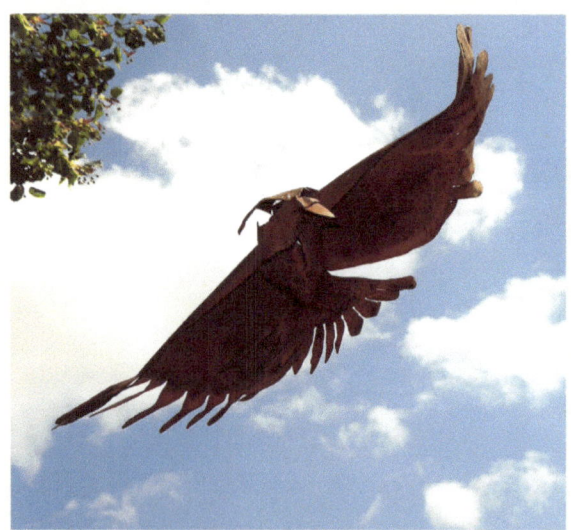 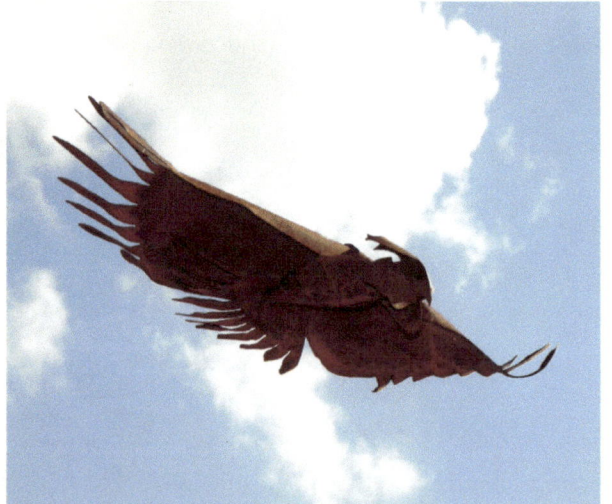

Photos Y. Letrange

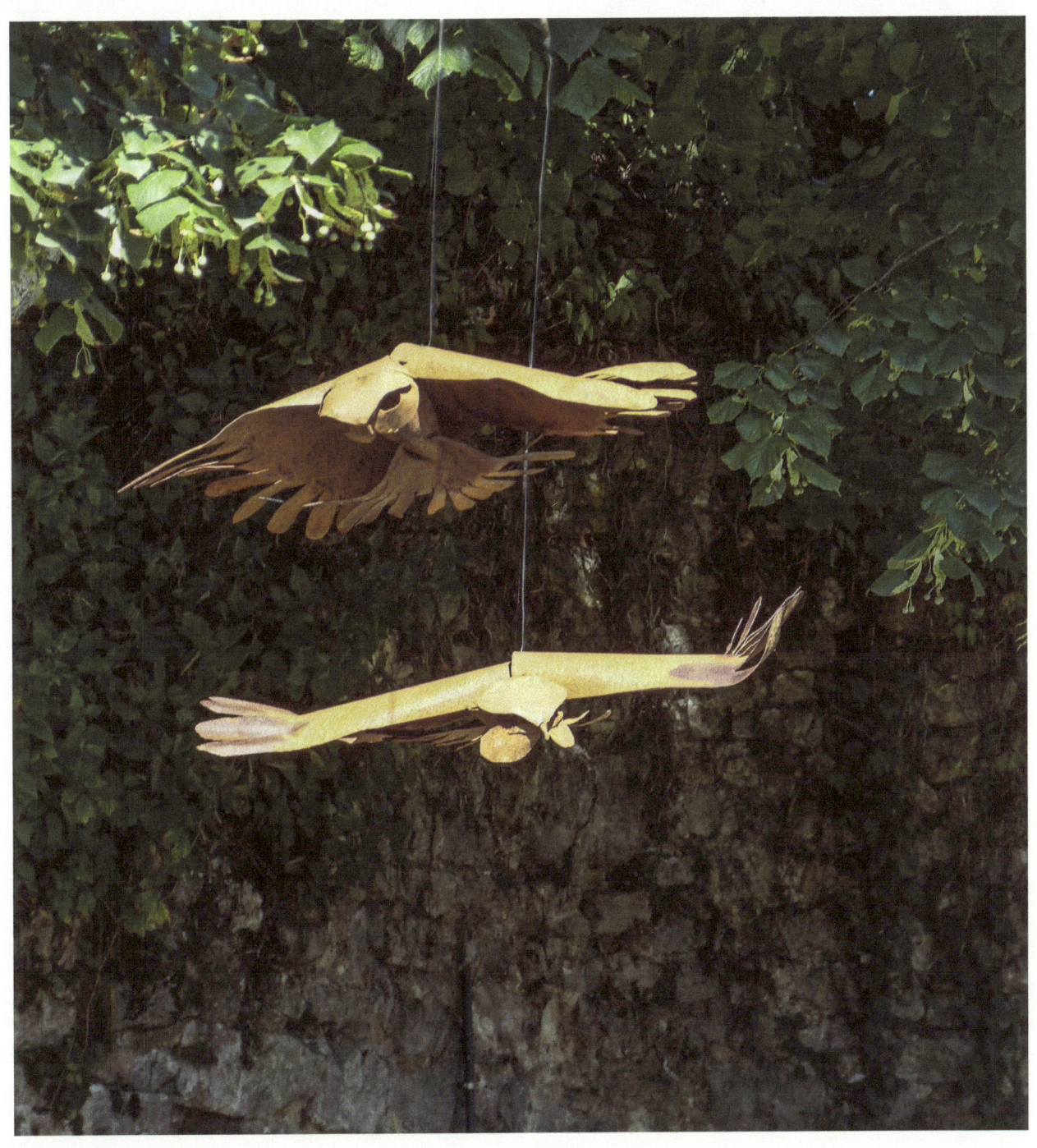

Photo L. Wechsung

"Les chouettes" acier Corten – Cat. 0802
- h.l.p.18 x 65 x 60 cm

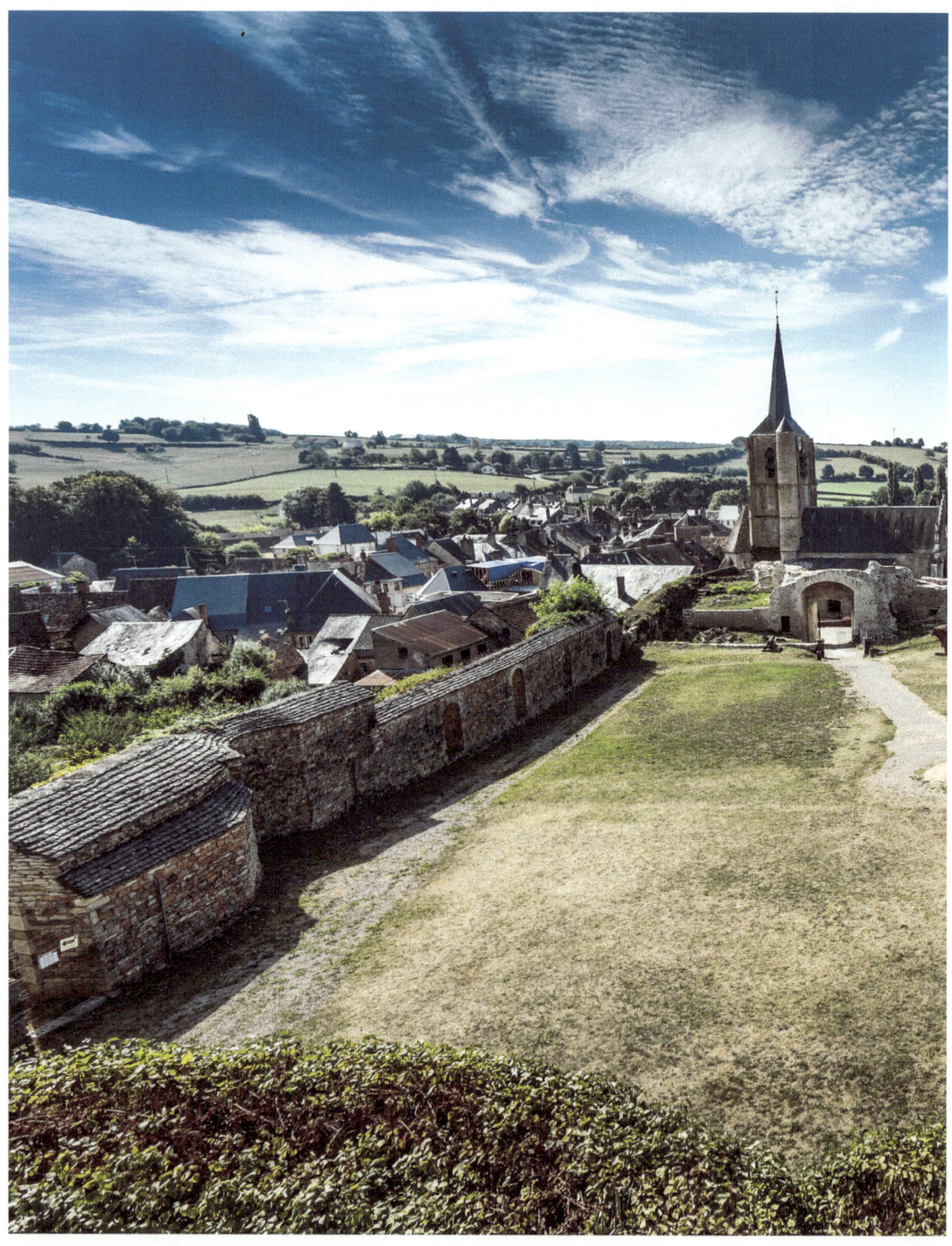

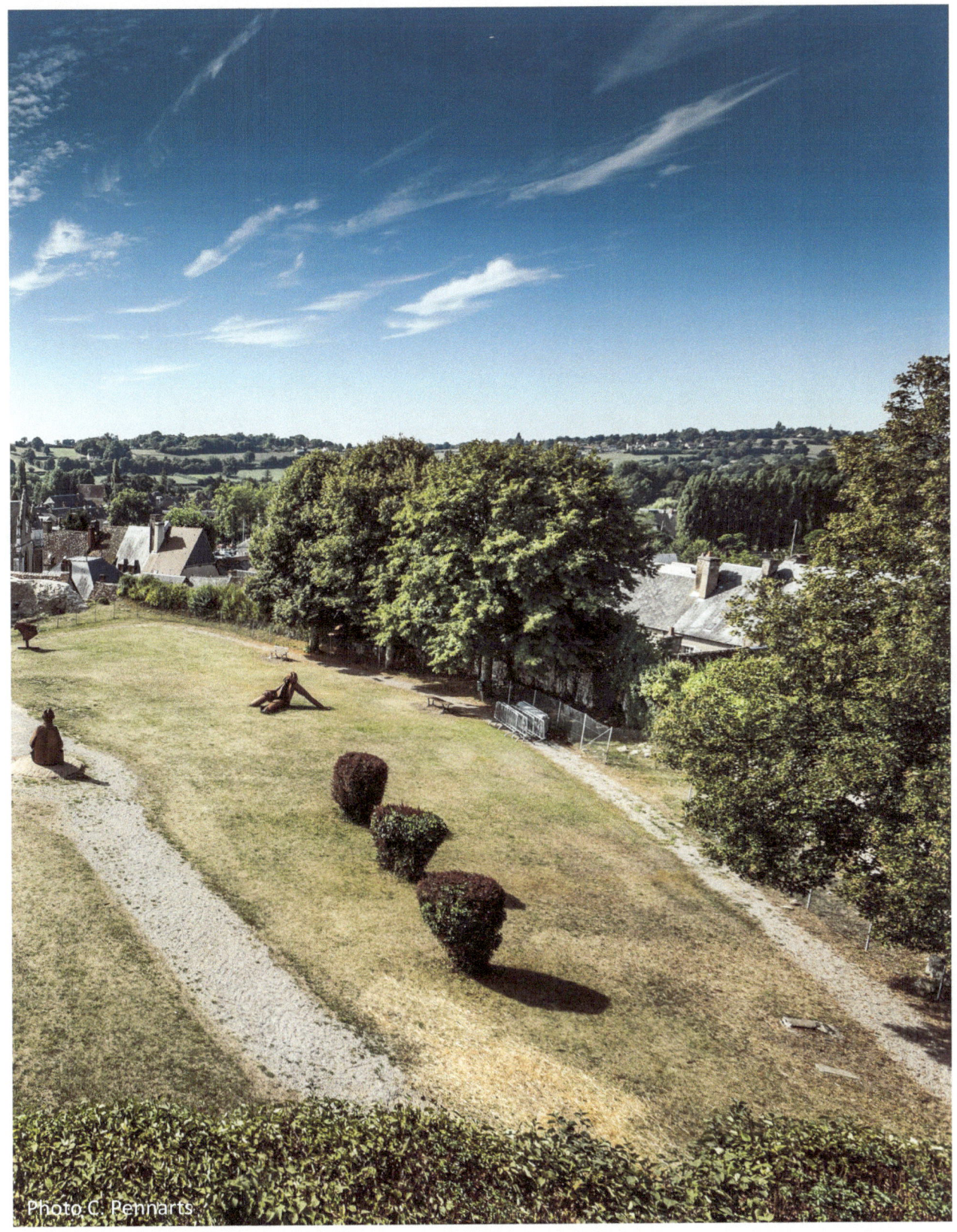
Photo C. Pennarts

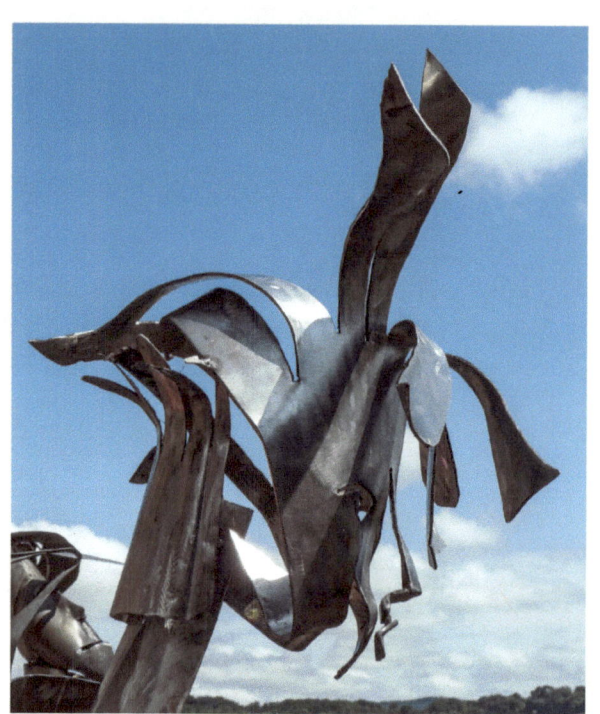
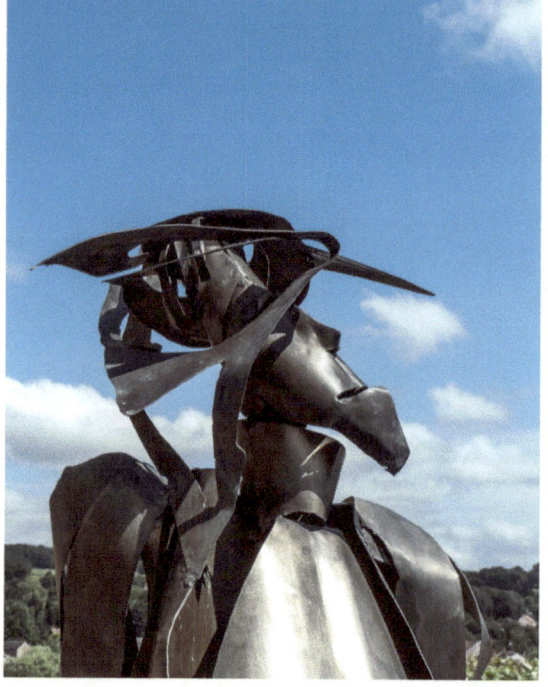

Photos P. Meyers

Photo C. Pennarts

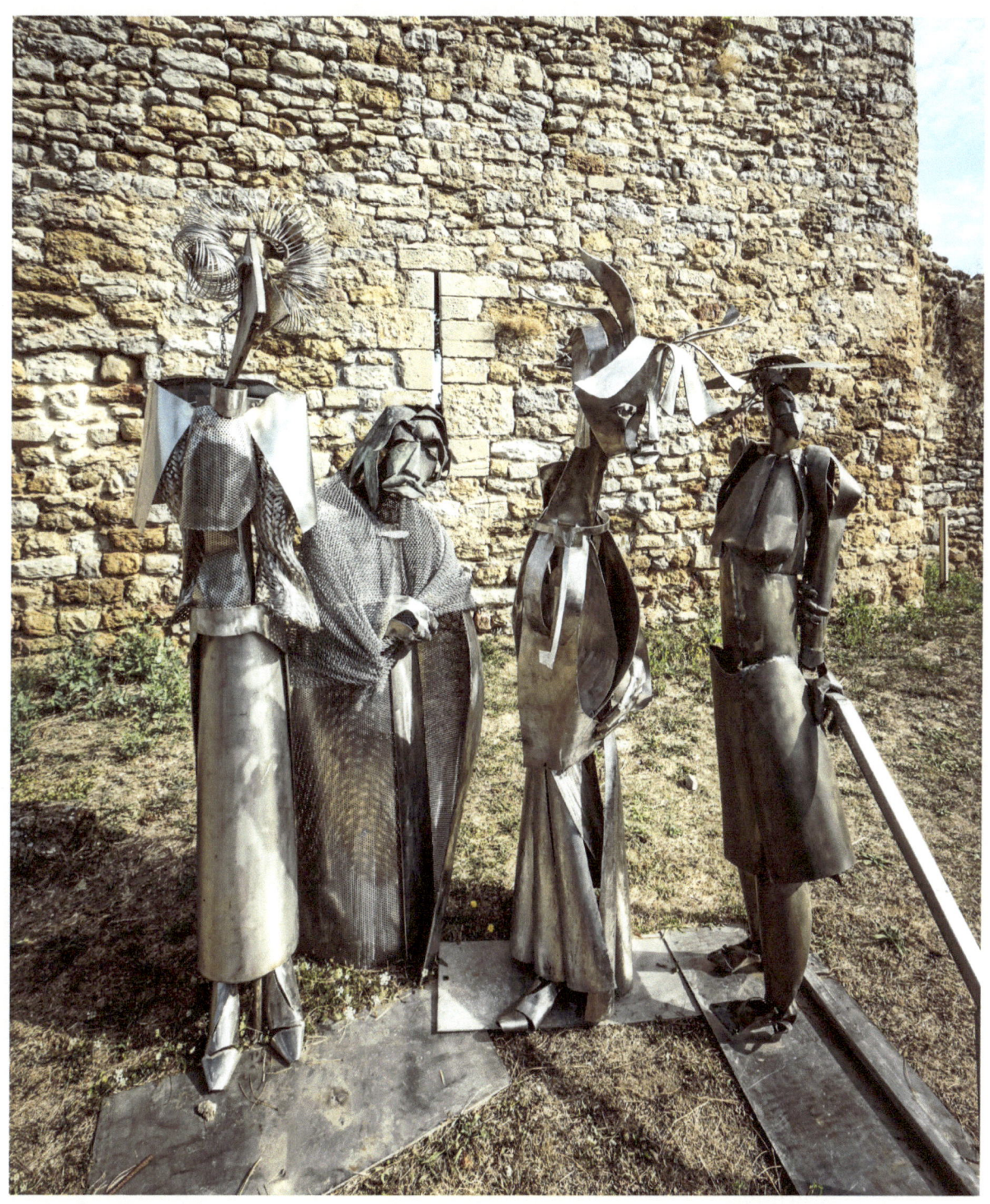

Photo C. Pennarts

"Le commérage"
inox / cuivre - Cat 0811 - h.l.p. 220 x 200 x 100 cm

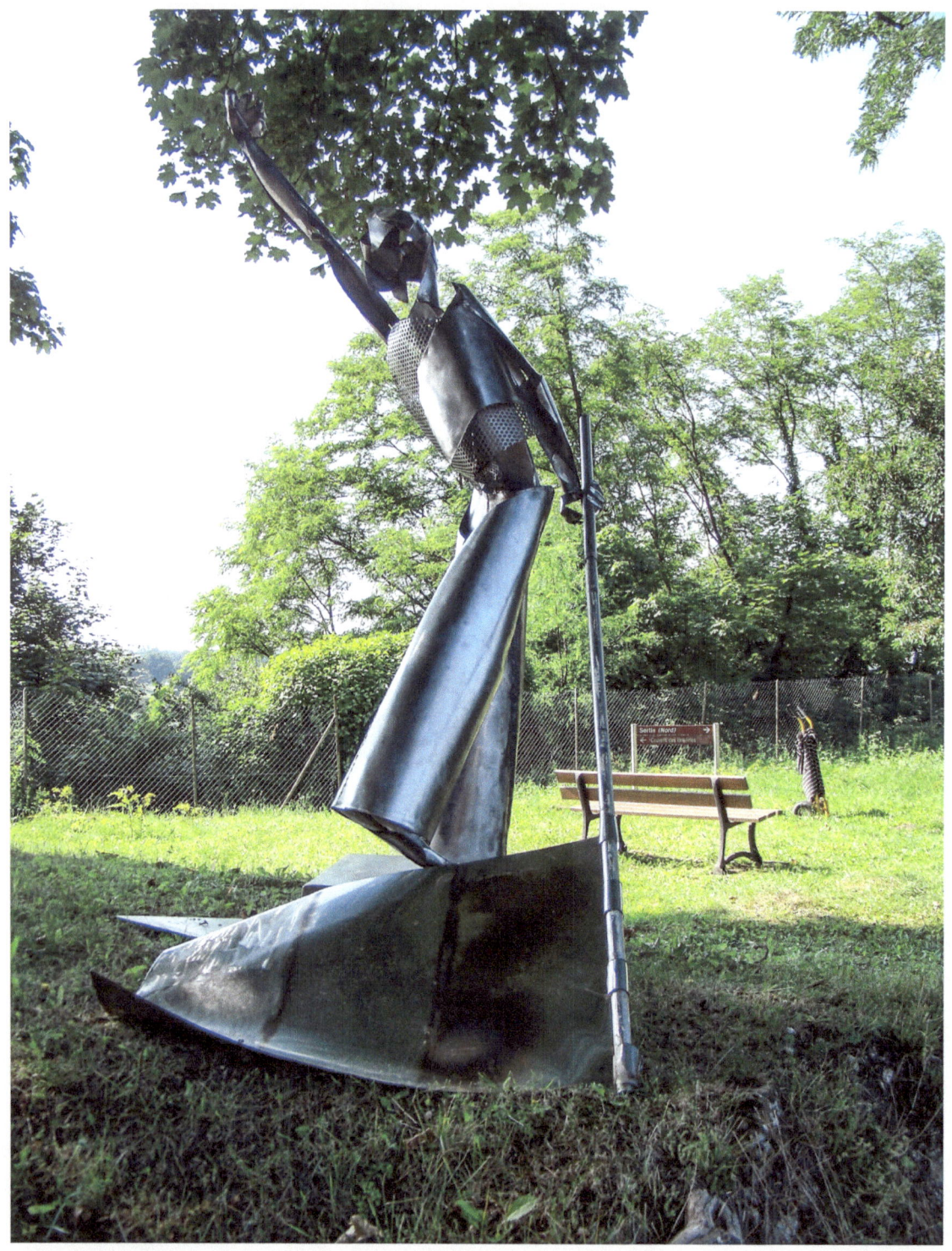

Photo L. Wechsung

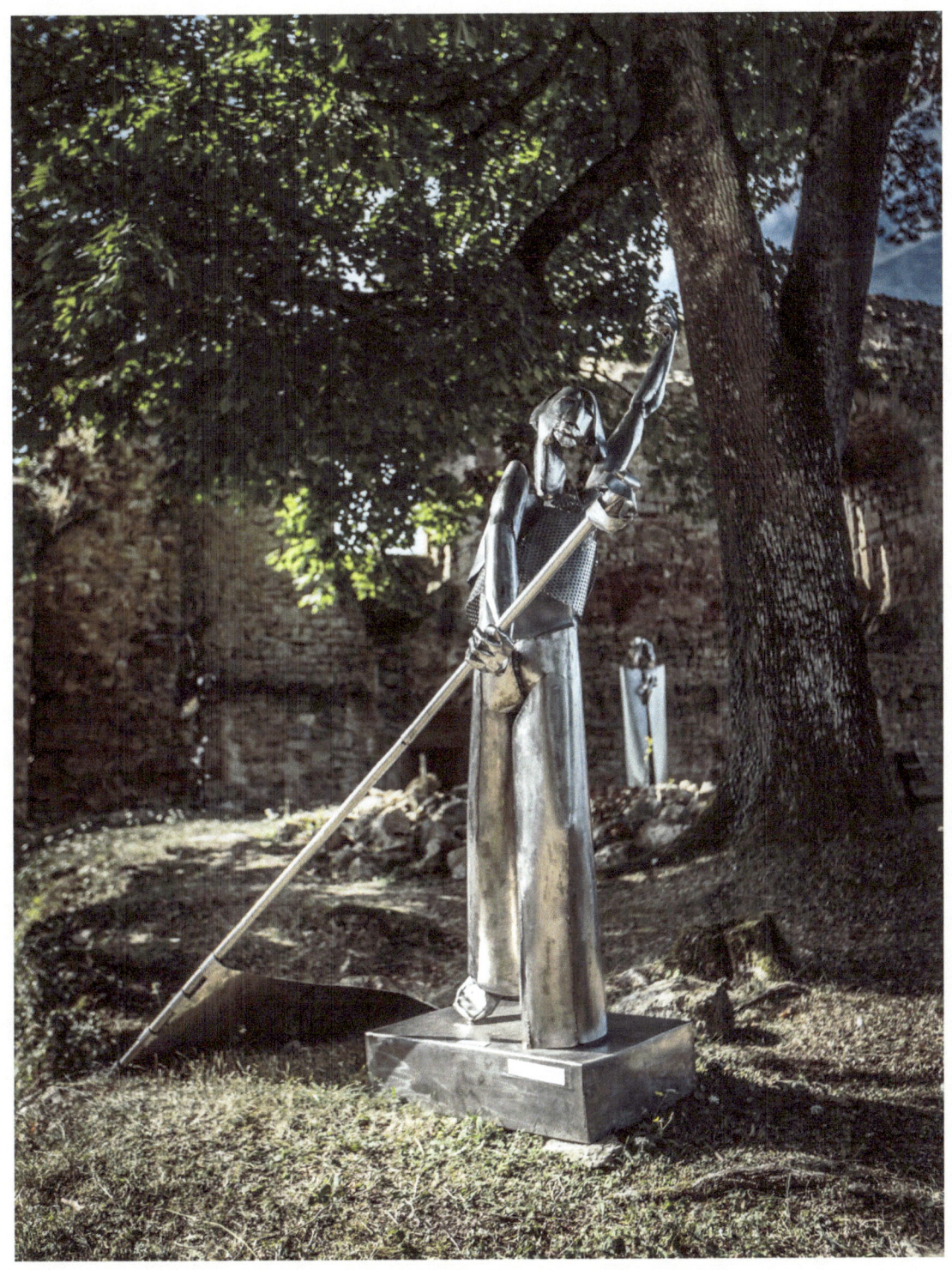

Photo C. Pennarts

"Le joueur des drapeaux"
inox - Cat. 1501b - h.l.p. 220 x 140 x 140 cm

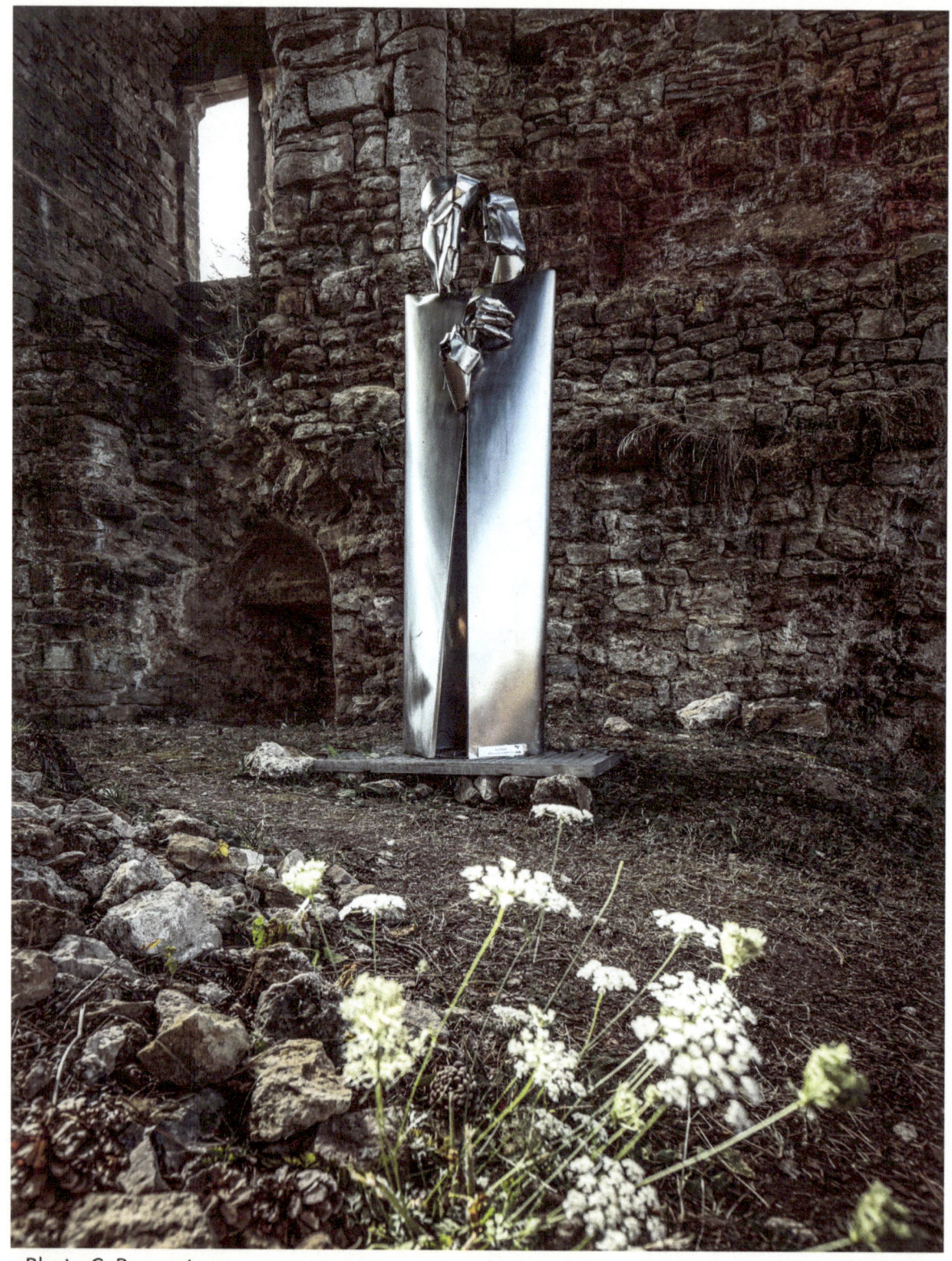

Photo C. Pennarts

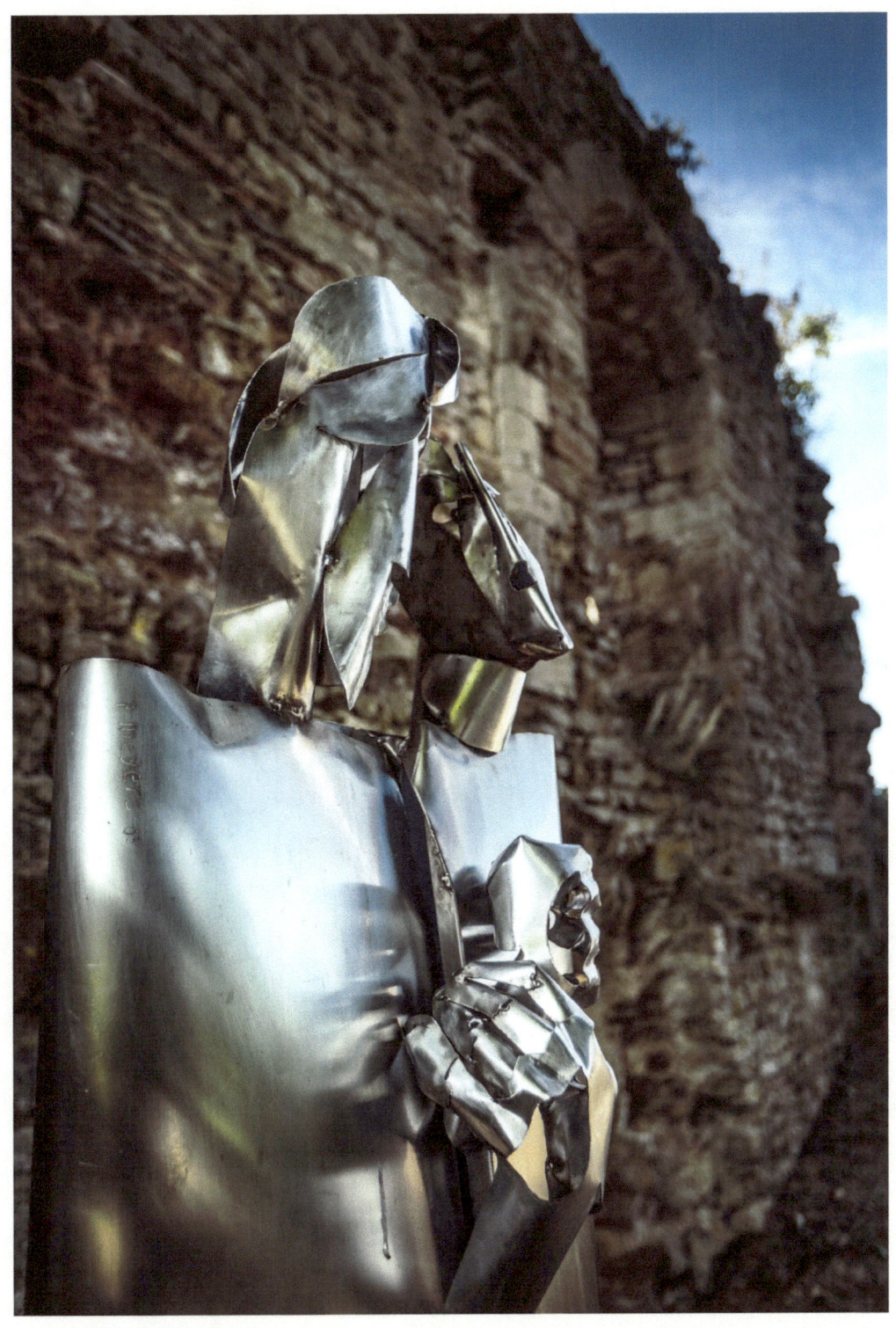

Photo C. Pennarts

"Le deuil" inox - Cat 0802 - h.l.p. 270 x 60 x 40 cm

Photos P. Meyers

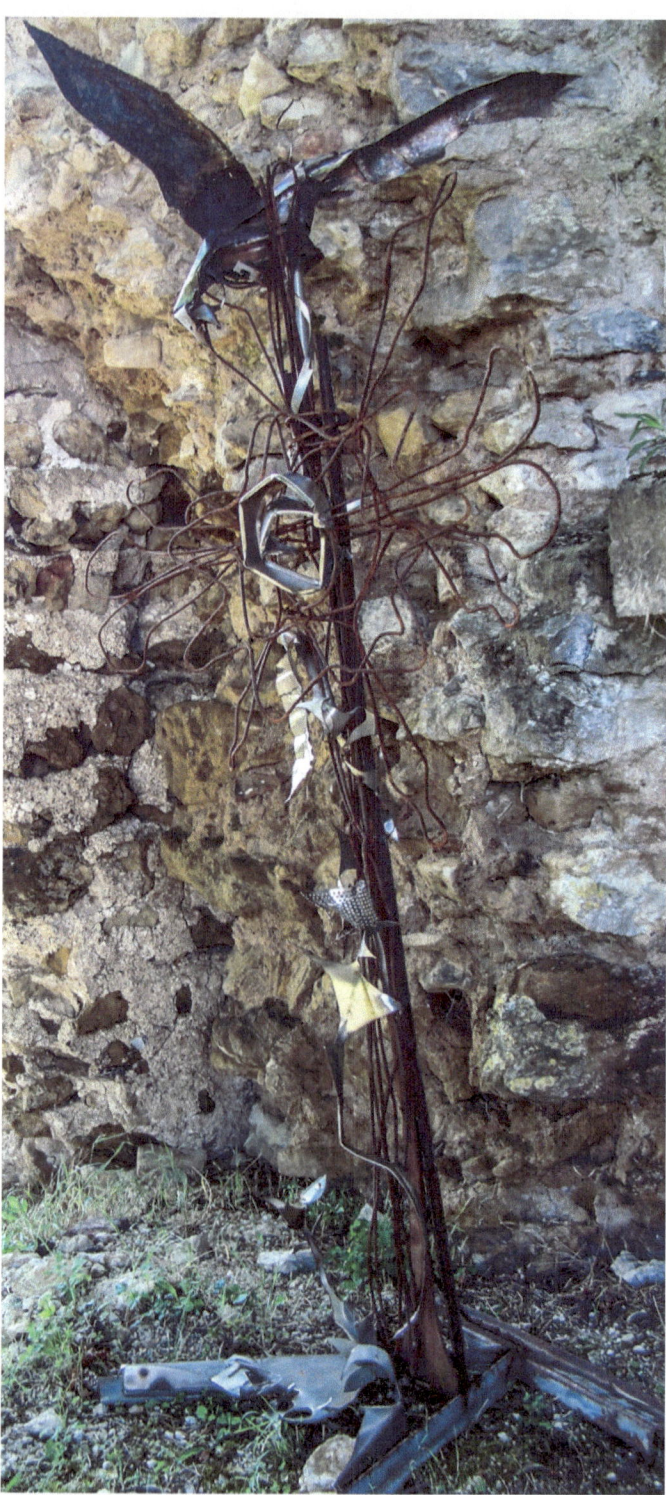

Photo E. Renault

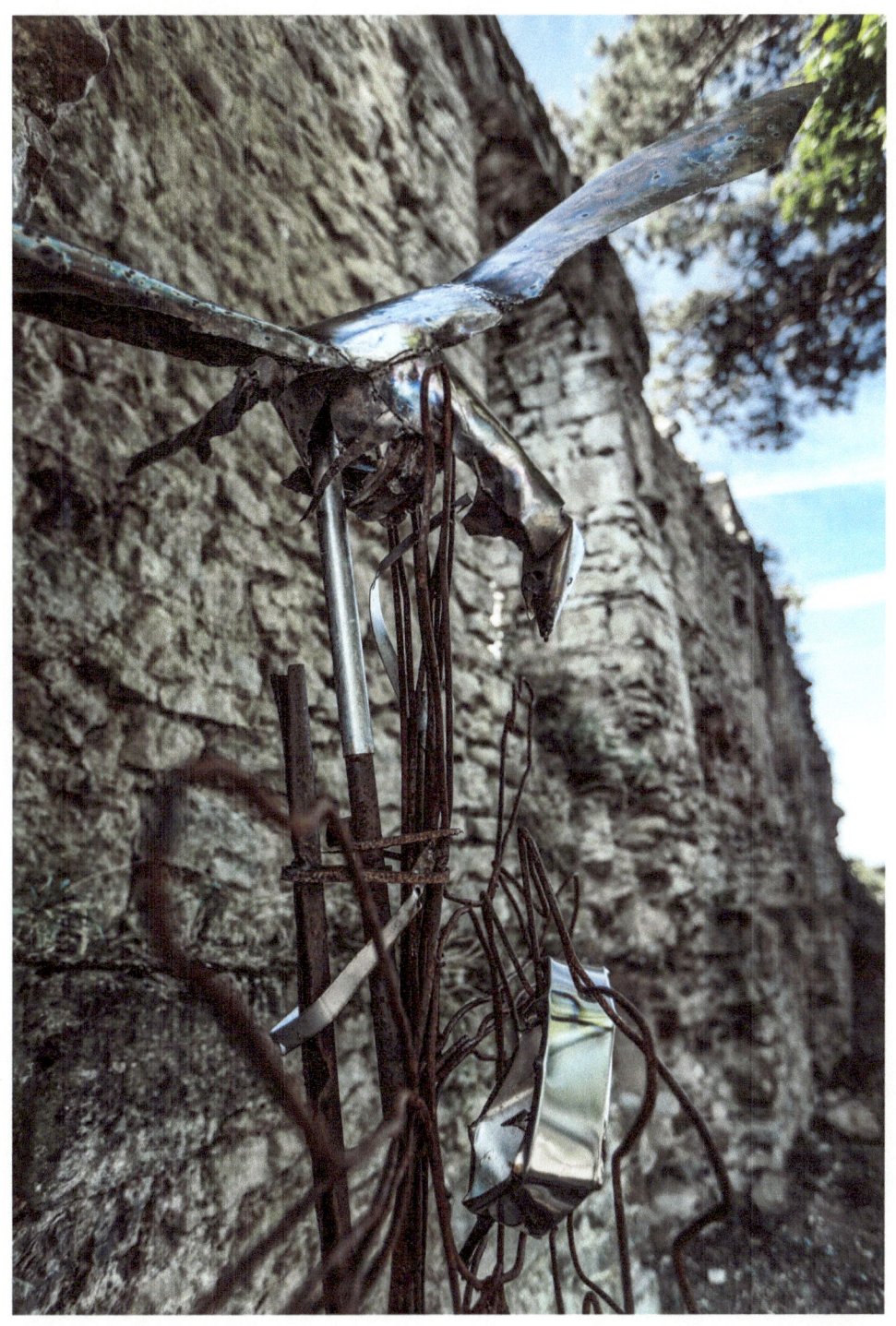

Photo C. Pennarts

"La tombe" inox - Cat. 0709 - h.l.p. 230 x 130 x 90 cm

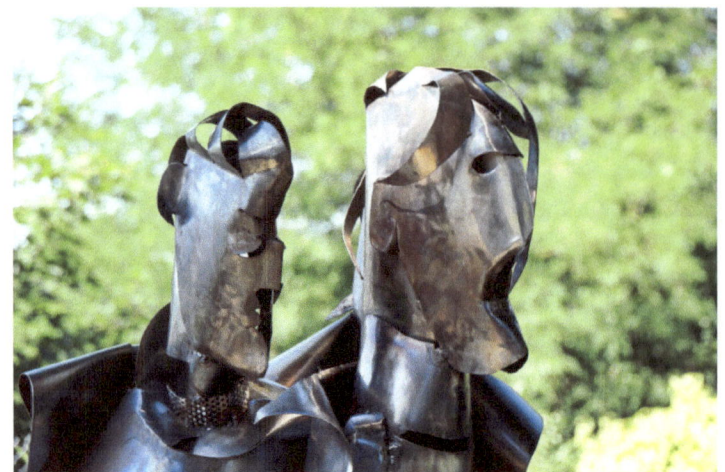

Photo J. De Feyter

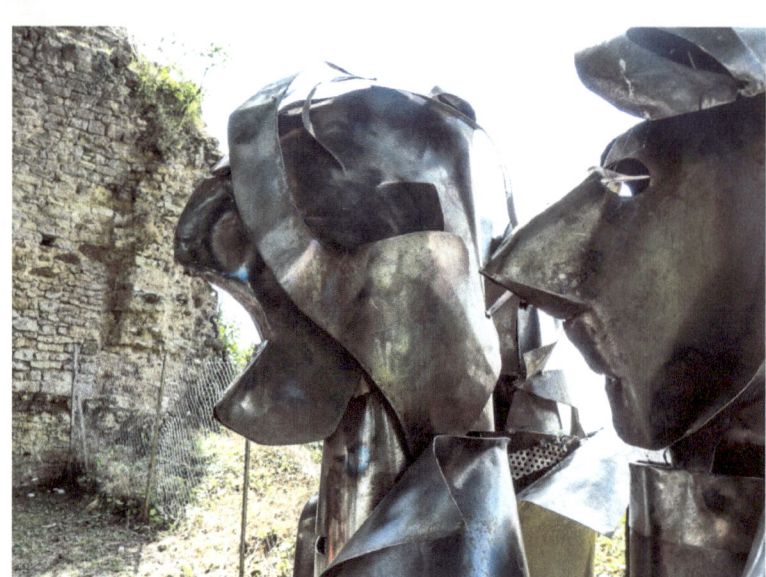

Photo E. Renault

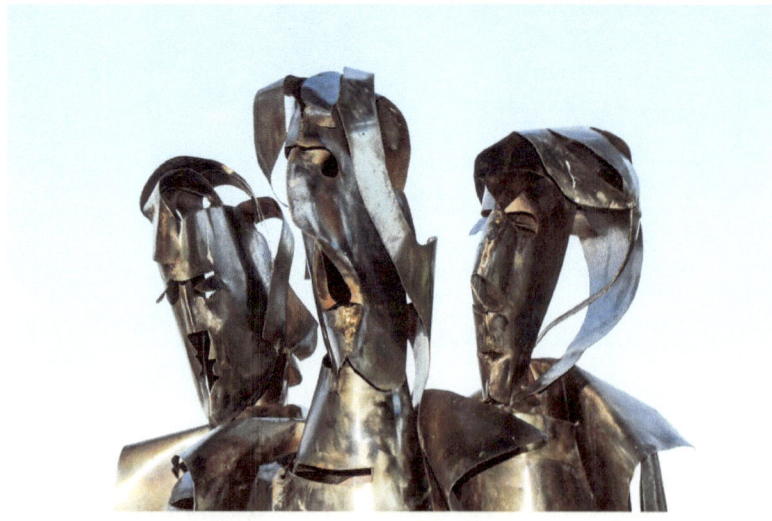

Photo Y. Letrange

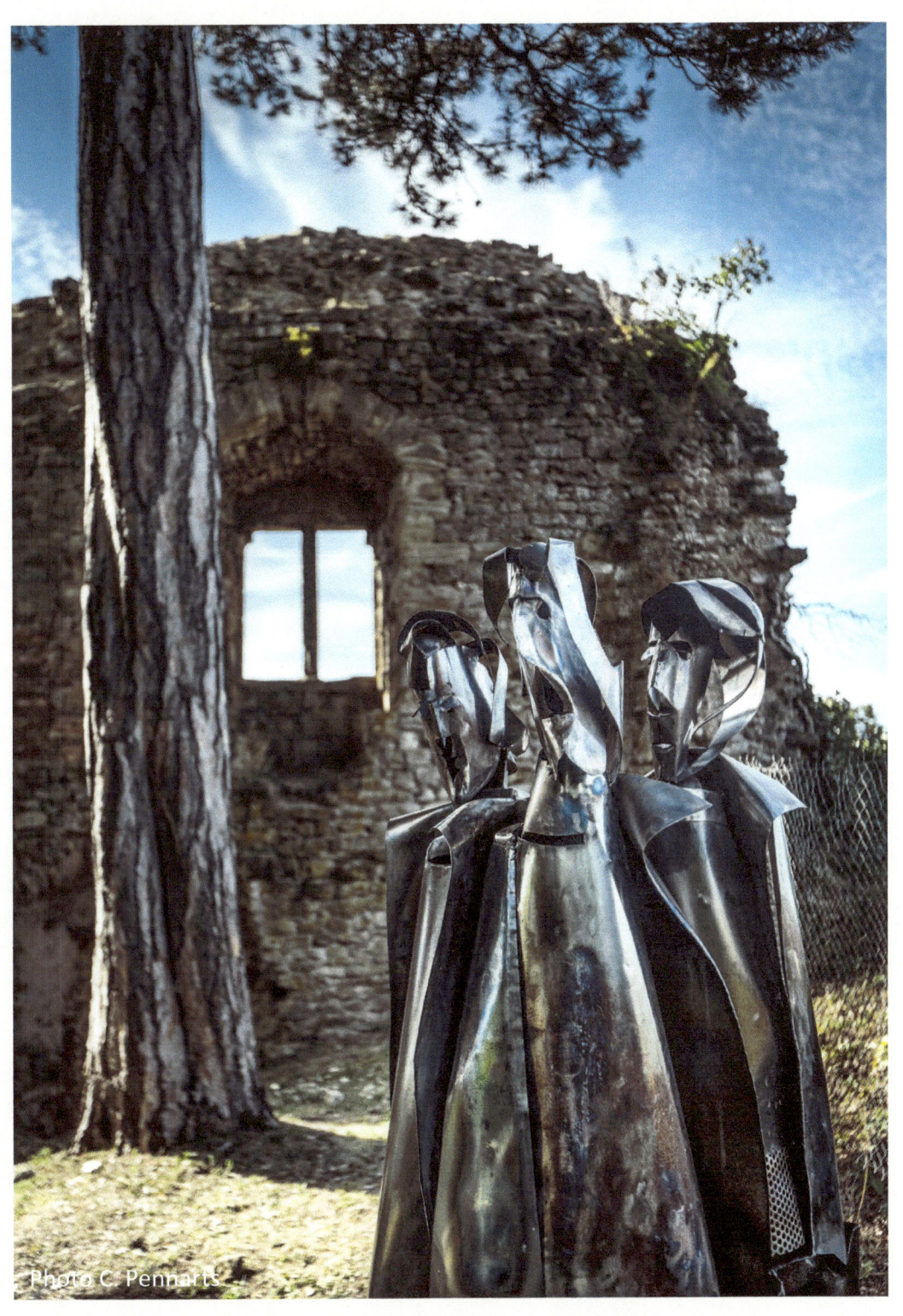

"Les ado" inox - Cat. 0504 - h.l.p. 185 x 180 x 178 cm

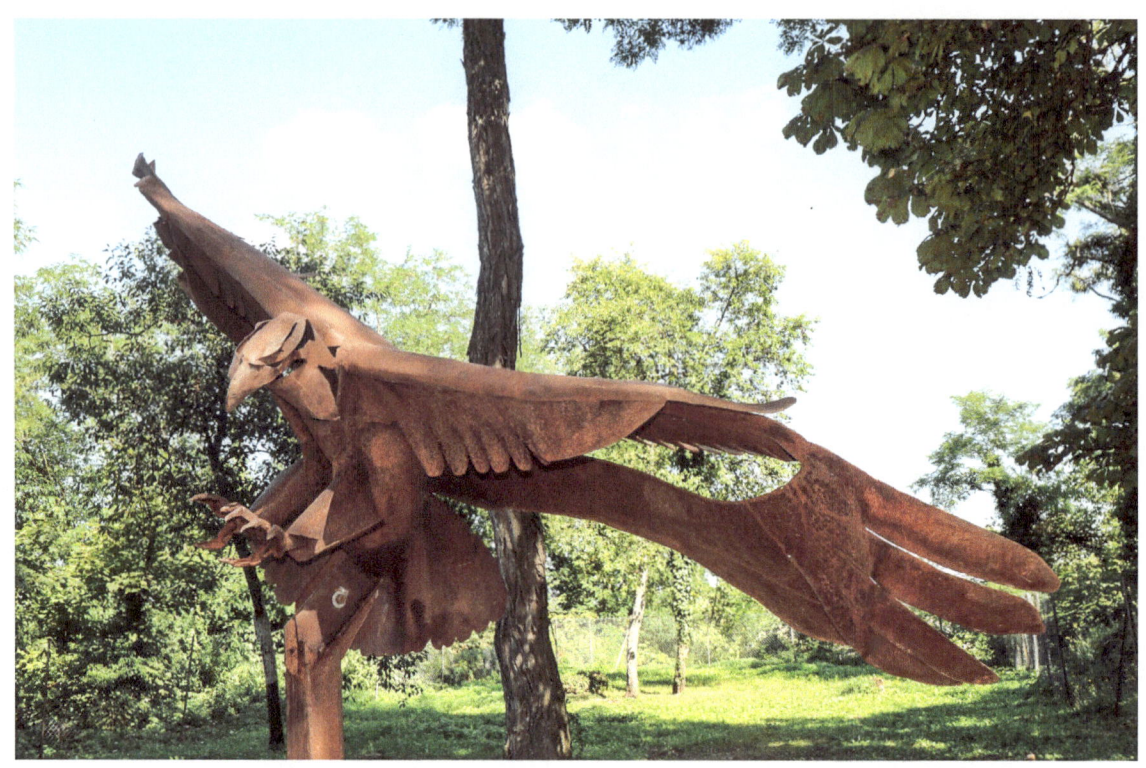
Photo Y. Letrange

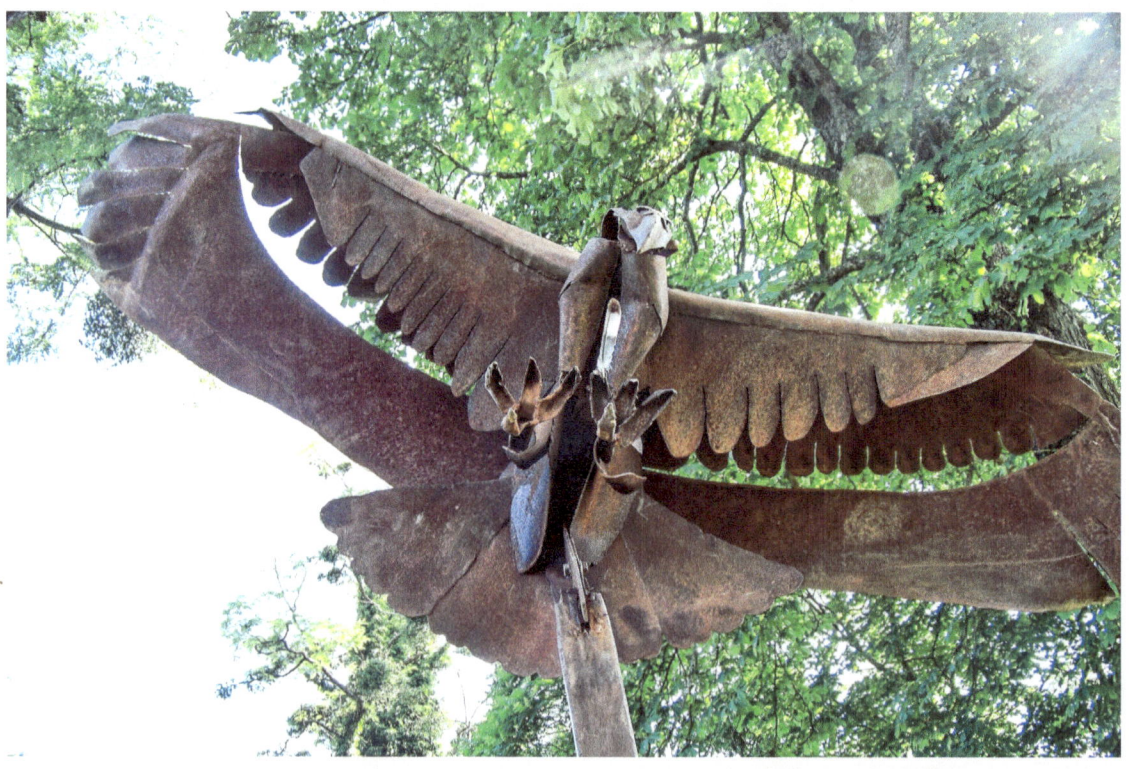
Photo E. Renault

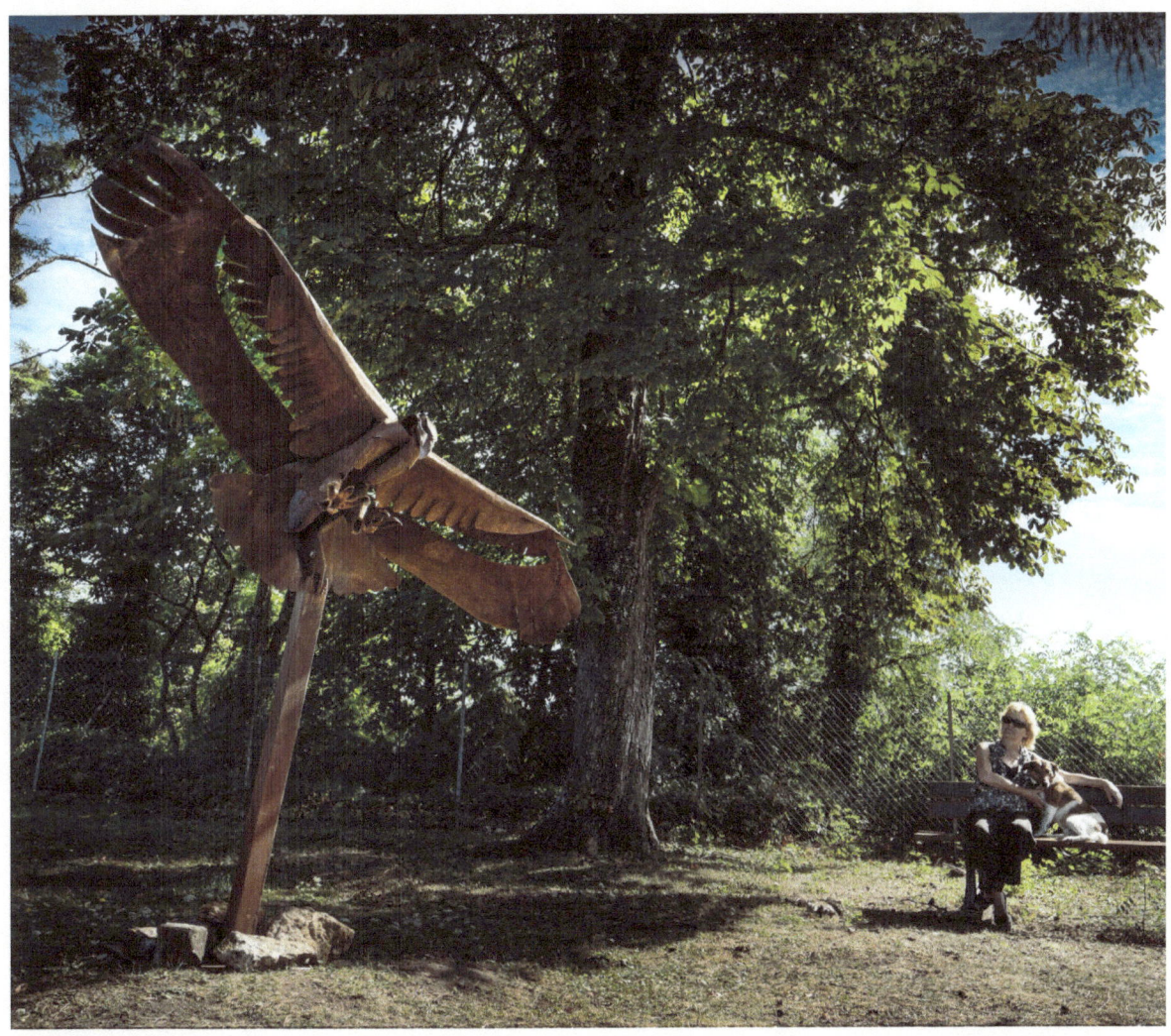

Photo C. Pennarts

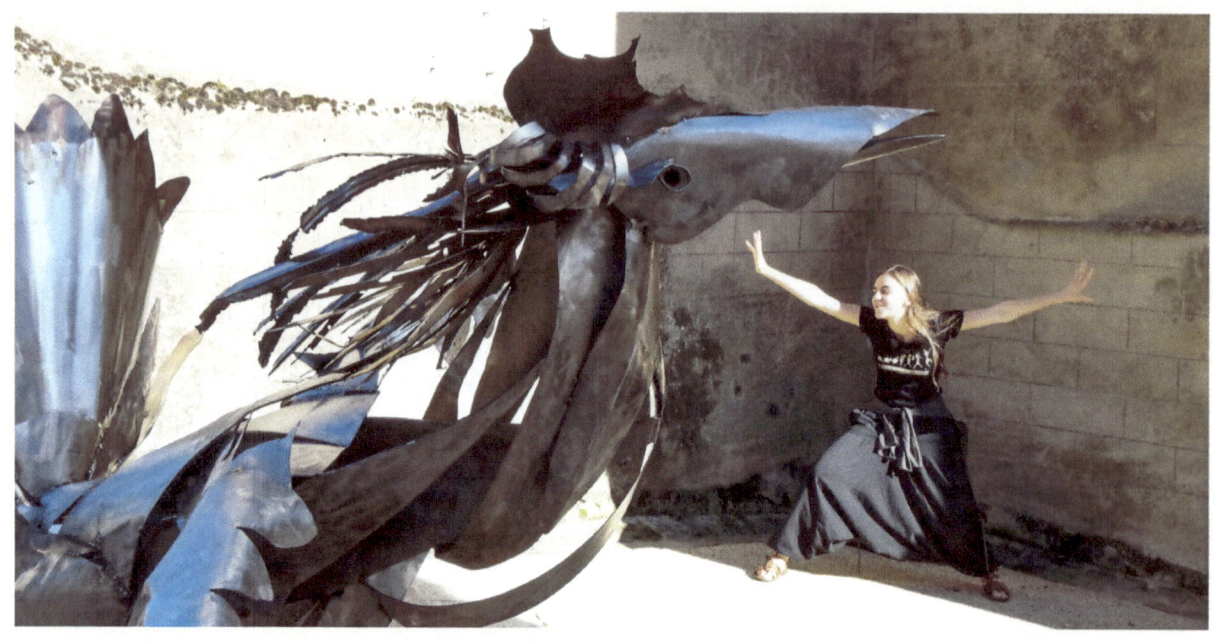

Photo Koko14 La hulotte

Photo E. Renault

Photos P. Meyers

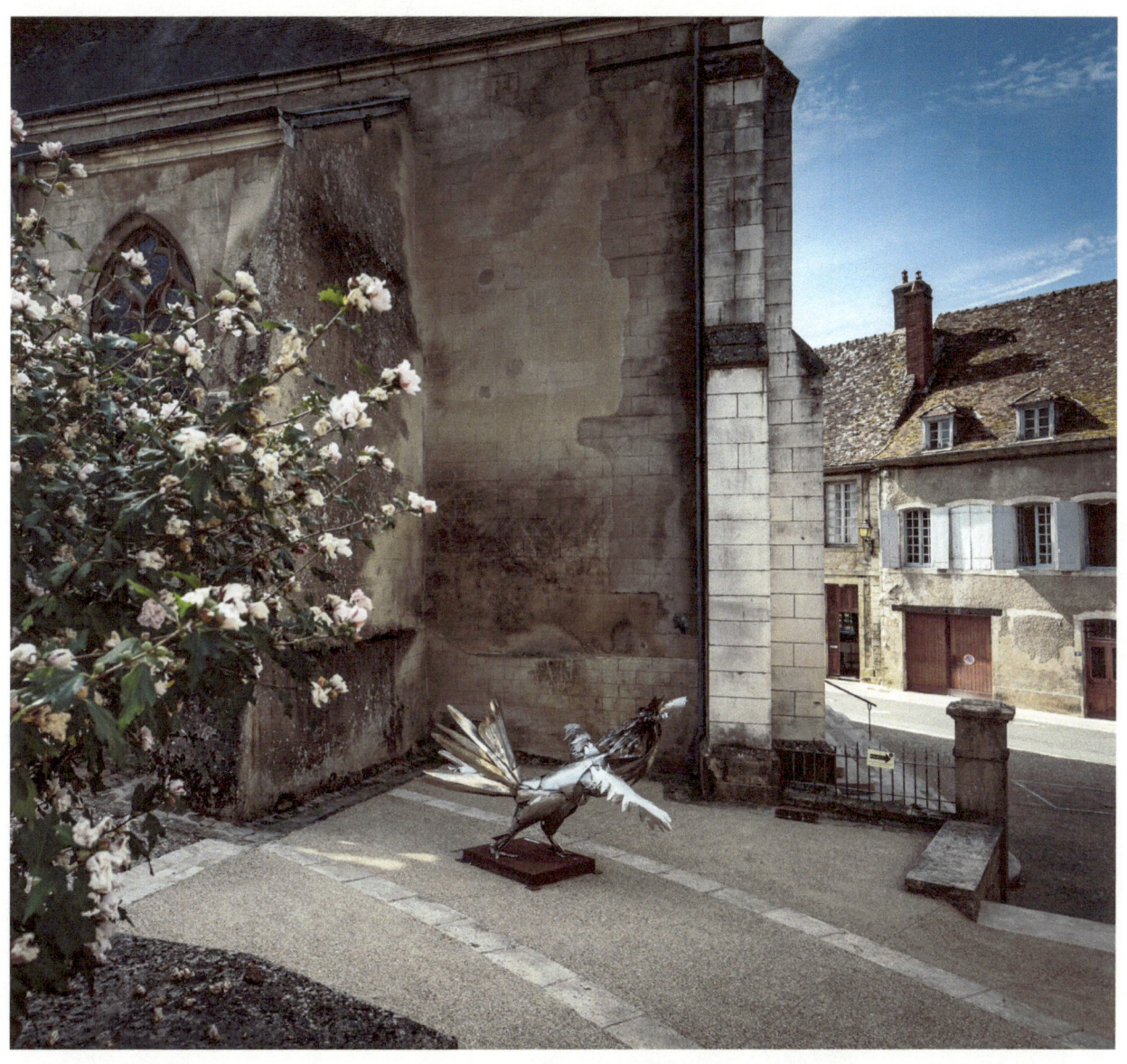

Photo C. Pennarts

"Un oiseau freluquet" - inox - Cat. 0806
h.l.p. 176 x 181 x 239 cm

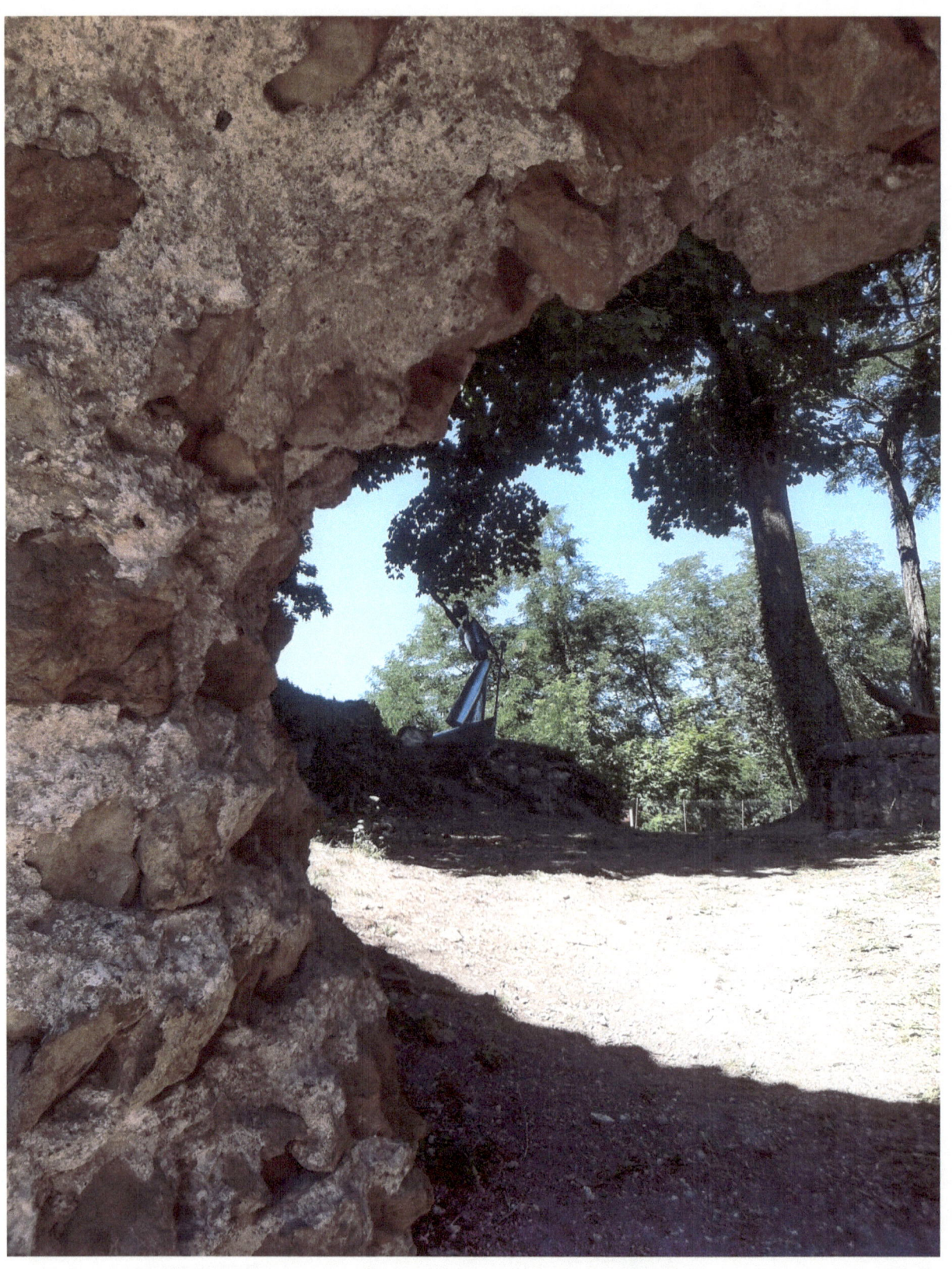

Photo P.G. Klapper-Dane

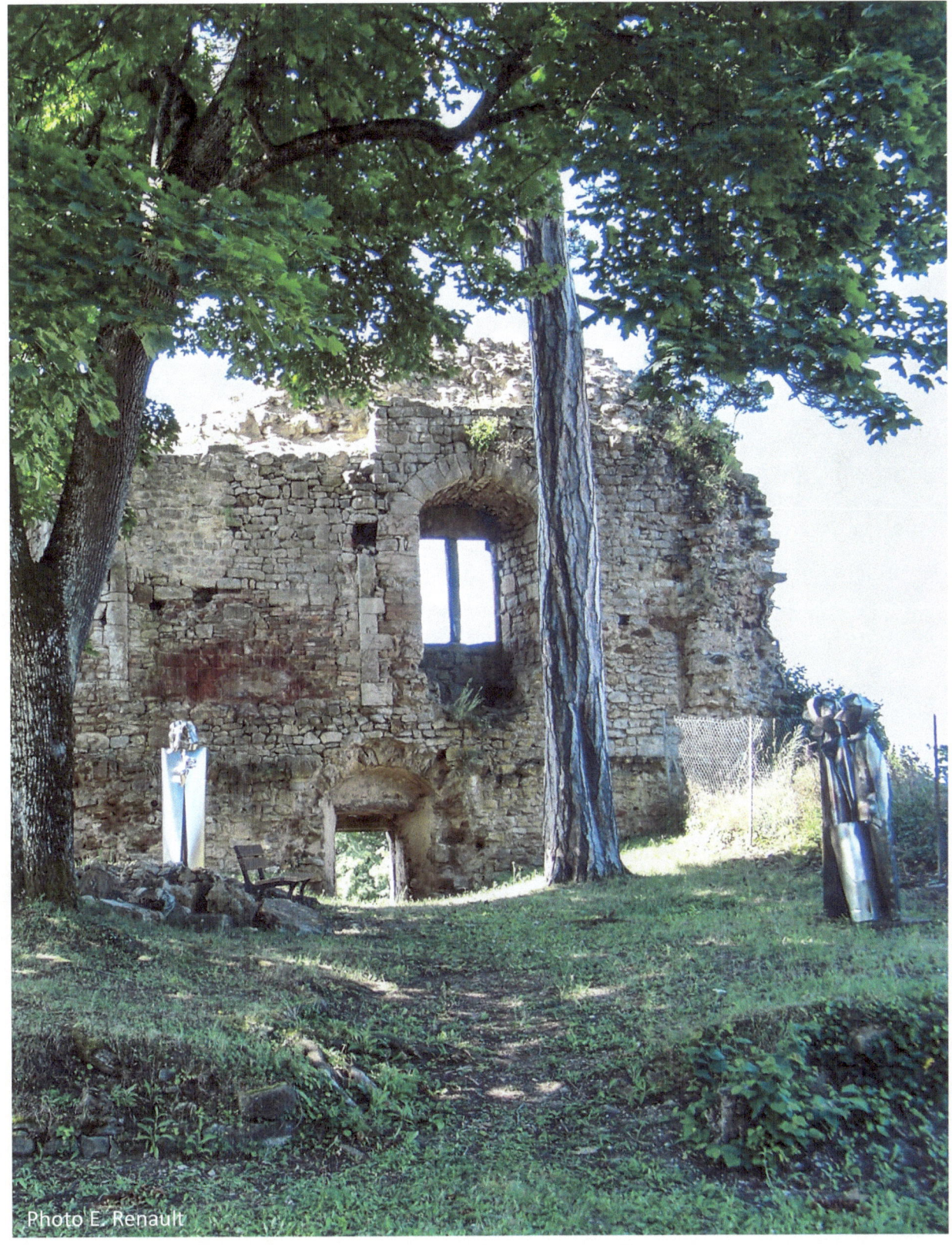
Photo E. Renault

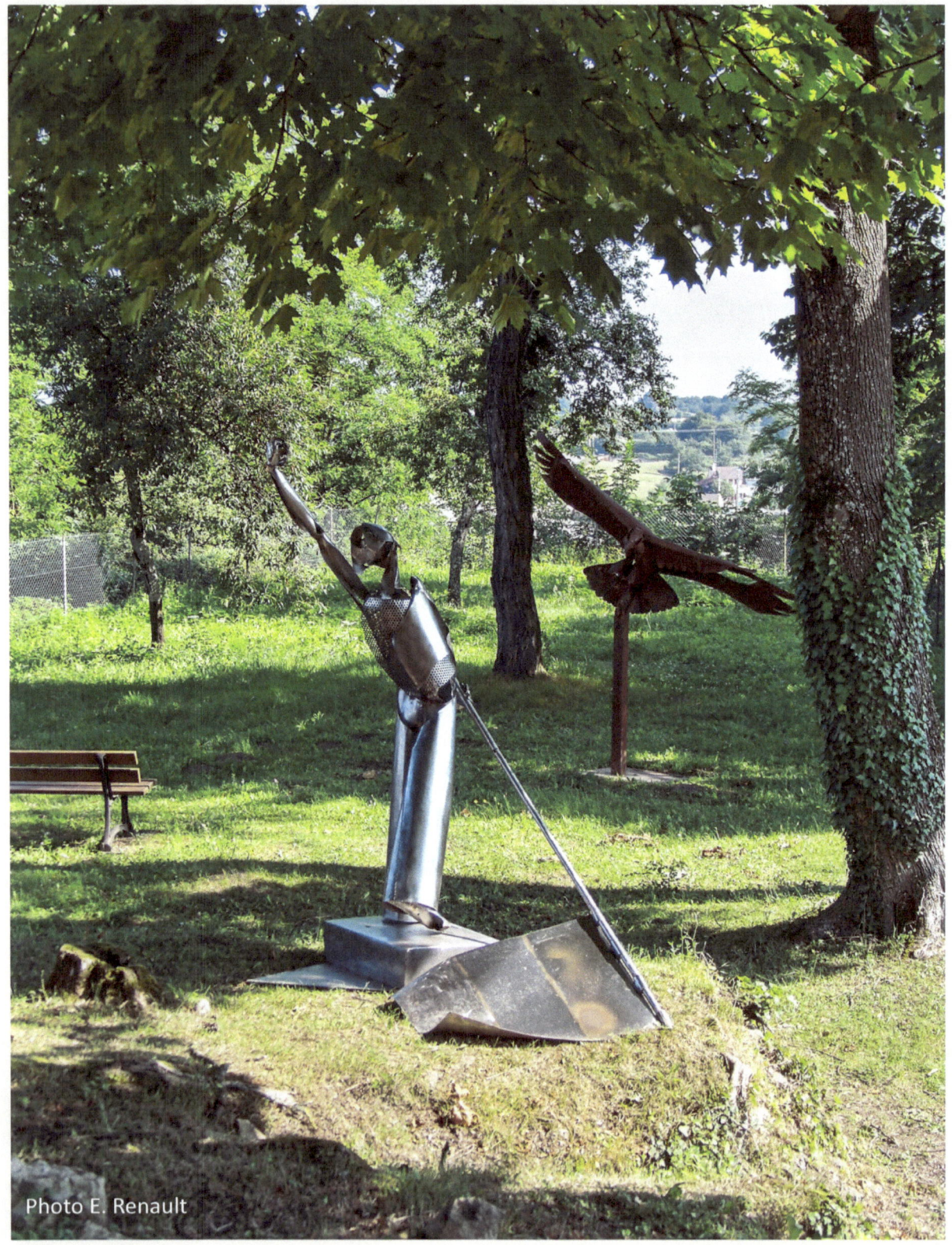
Photo E. Renault

Impressions de nos visiteurs

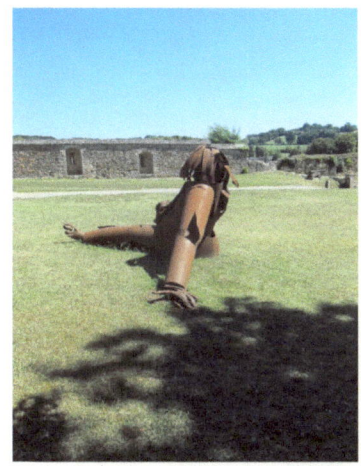 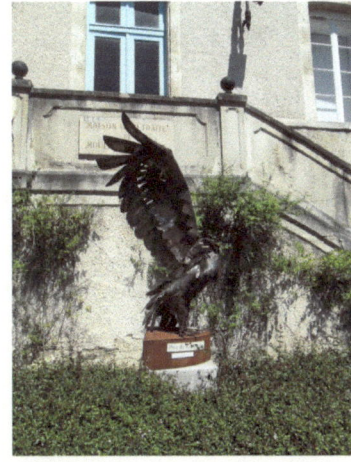 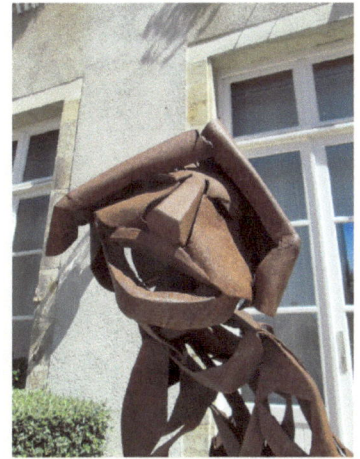

Photos P. G. Klapper-Dane

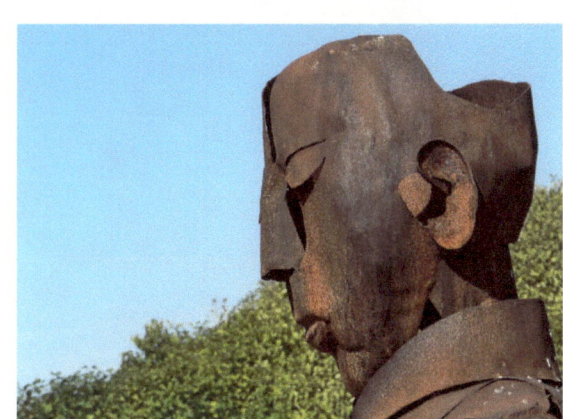 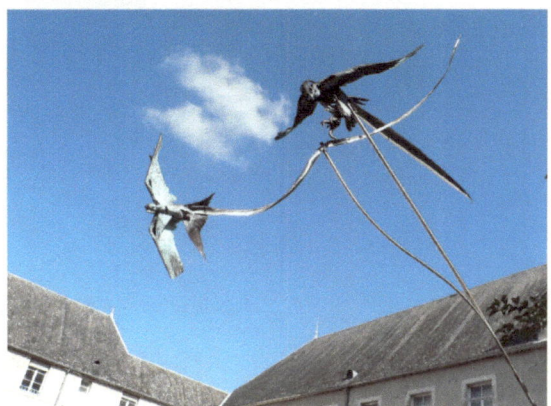

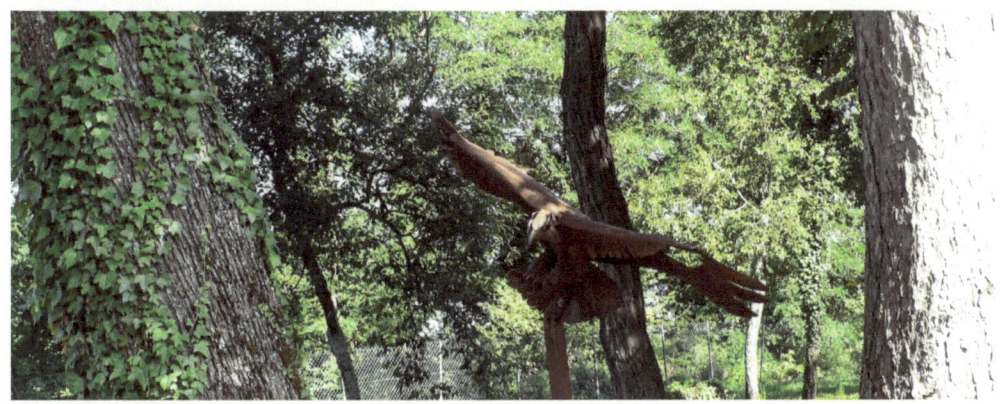

Photos I. Soumoy

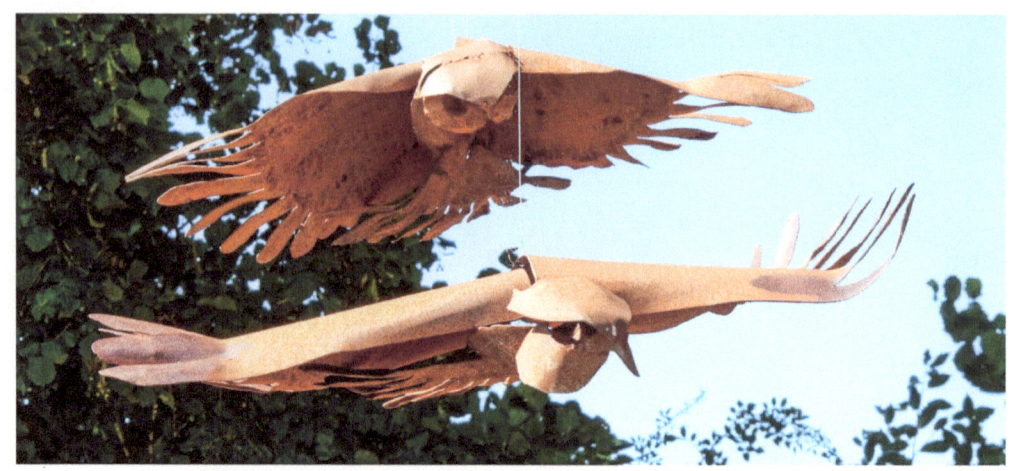

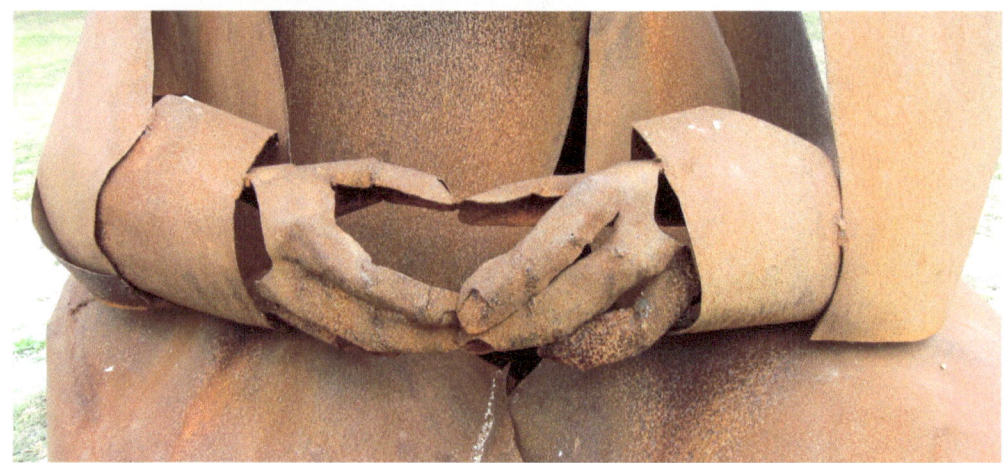

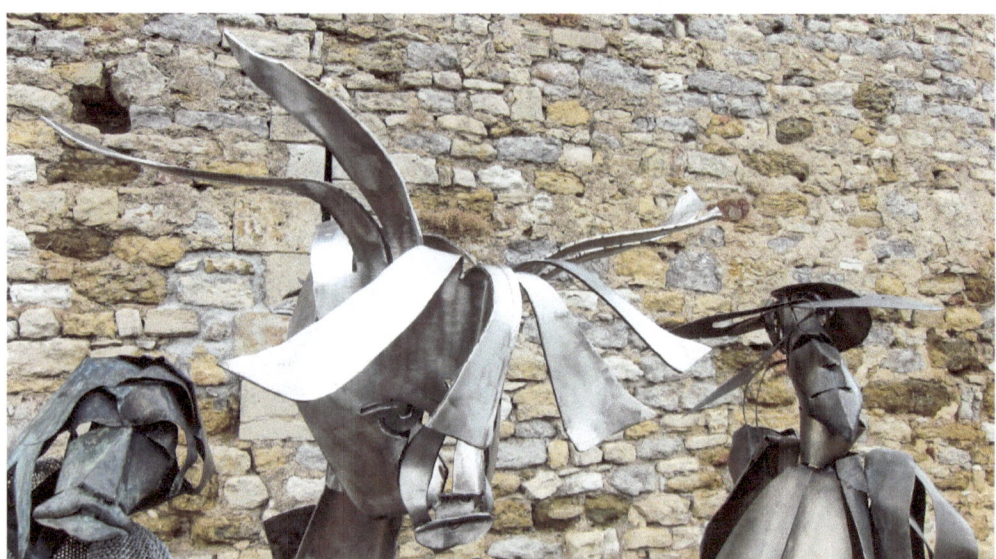

Photos A. Broersma

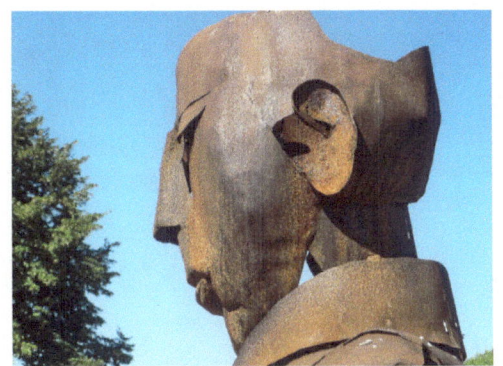

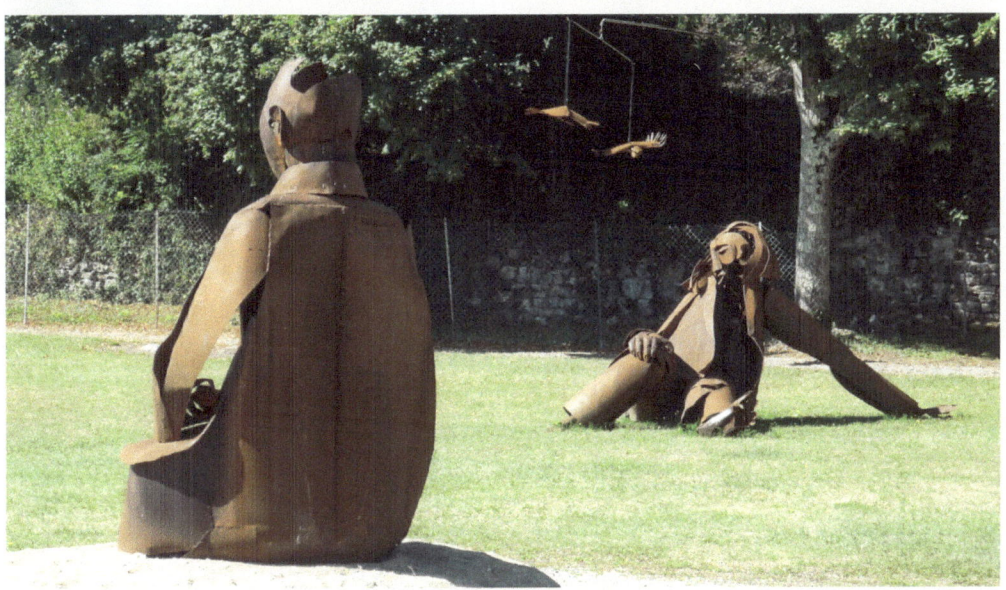
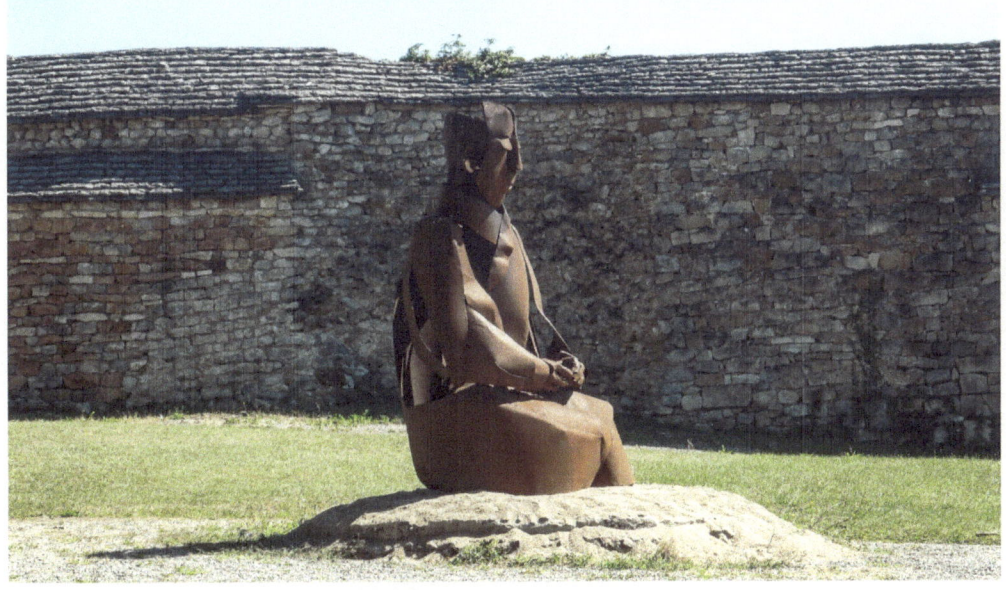

Photos V. Ten Kate

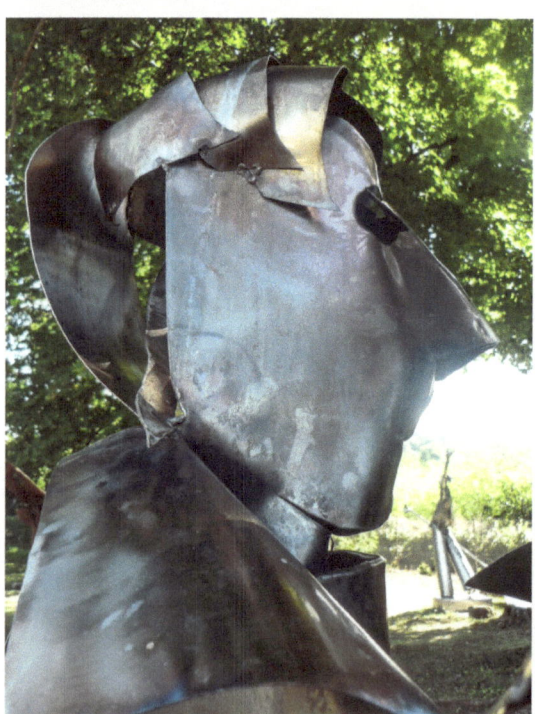
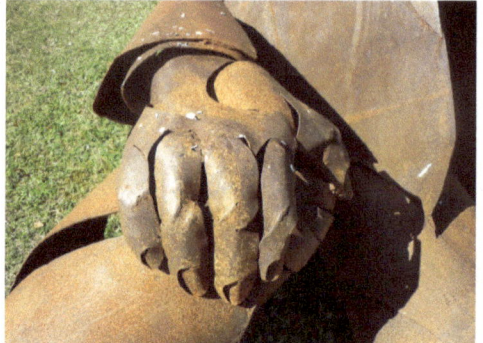
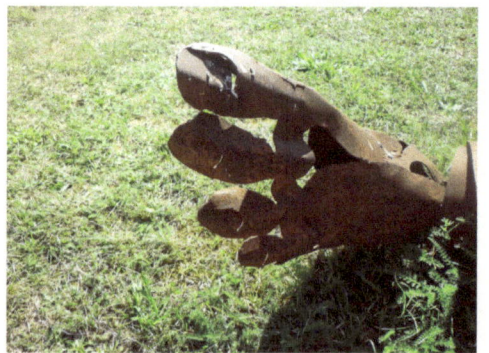

Photos V. Ten kate

Photos D. van 't Slot

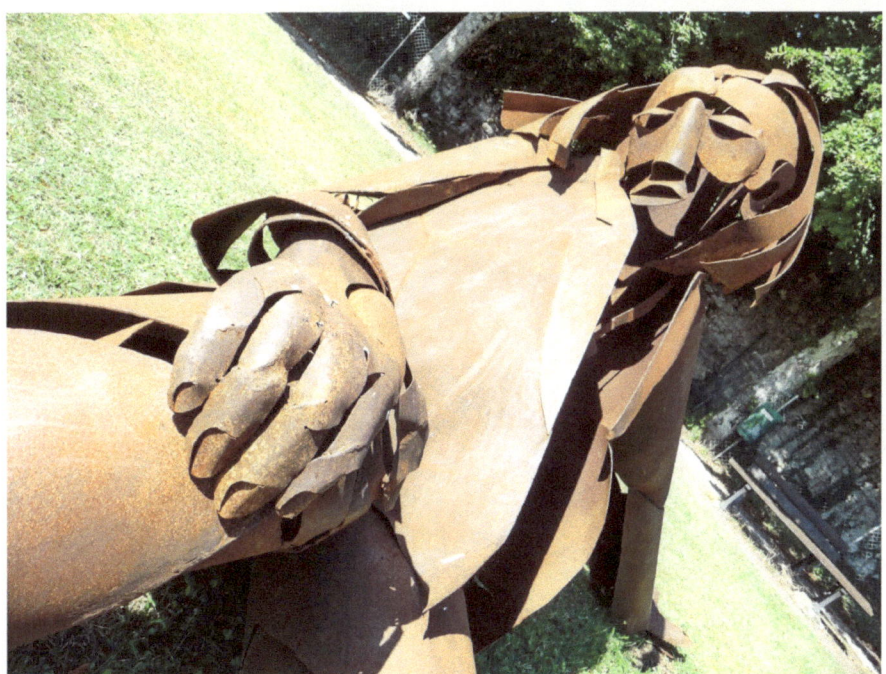
Photo M. van Dijl

Photos Y. Giorza

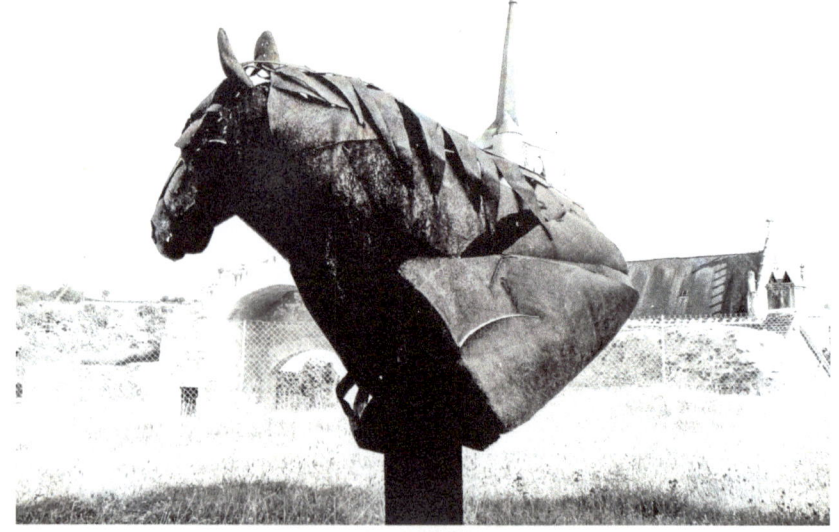

Merci 'la ronde des arts **en Sud Morvan**'

pour l'invitation

Merci pour toutes les aides

Merci Les visiteurs photographes

Merci à tous les visiteurs

Merci à tous

Peter Meyers

The Work

The sculptures of Peter Meyers are not what we would call 'beauty for beauty's sake'. Not the perfect creature, not the perfect ballerina, not the clone, we don't see them here. The sculptures of Peter Meyers show the figures as they are. Not only the outer body but also the inner body - their soul. The sculptures show the emotion and the tension of the figures. The essence of the figure is analysed and translated into a sculpture by the artist in the most skilful way. The body language, the personality, everything is here in metal sheets, you just forget about it, so subjective are the sculptures. Not only is the metal form subjective but also the spaces in between. The metal form creates that impression. It is a real talent to discover the essence of things, to assimilate it end to make a piece of art out of it. That which captured the interest of the artist becomes accessible to the viewer.

HET WERK

De beelden van Peter Meyers zijn niet van het type "mooiheid om de mooiheid".Niet de perfecte figuur, niet de übermensch, niet de beeldige ballerina,.Het zijn geen gekloonde wezens, ieder wezen, ieder beeld, is uniek.De beelden van Peter Meyers tonen de wezens zoals ze zijn. Niet alleen het uiterlijke maar ook het wezenlijke, hun kracht, hun emotie wordt veropenbaard. Ieder dier is een ander dier, iedere mens is een andere mens.Peter Meyers zijn talent openbaart zich in het ontdekken van hun essentie, deze essentie te verwerken en met veel vakmanschap weer te geven in een kunststuk.De lichaamstaal, het wezen alles is daar weergegeven in metaal.In zijn beelden wordt de kracht niet enkel bereikt door de plaatvorm maar ook door de ruimte die rond de vorm en zelfs in de vorm wordt gecreëerd. Beiden, vorm en ruimte, geven de beelden een maximale spankracht.

L'œuvre

La thématique de toute l'œuvre de Peter Meyers a des liens affectifs avec l'homme et l'animal. Ses sculptures ne visent pas un idéal de beauté mais plutôt une reproduction réaliste de ses impressions. Grâce à son esprit d'observation aigu, Peter Meyers parvient à cerner l'image en pliant et coupant du fer, de l'acier ou du cuivre. Grâce à son pouvoir d'expression enthousiaste . Ses sculptures spatiales sont chargées d'émotions capables d'émouvoir tout spectateur. La structure ouverte de chaque sculpture a une apparence de spatialité et d'élégance et/ou les émotions intérieures de la figure ou animal sont renforcées. C'est surtout par le biais des mains et de yeux, qu'il évoque spontanément, et souvent dans une approche symbolique, de associations qui mènent à la signification plus profonde qui s'y cachent. A la recherche de ses idées intérieures, il doit inviter le spectateur à un dialogue enrichissant. Il est remarquable que l'artiste arrive à mettre, de manière sensible, sa dynamique dans la sculpture. De manière harmonieuse et rythmique, il réalise intuitivement, avec une maitrise parfaite du métier, l'image mûrie dans son esprit, qui nous apparait de façon ludique mais chaleureuse. On ne décèle aucune forme d'agression. Au contraire, il évoque parfois une image exhalant une certaine forme de méditation. Le caractère ludique de certaines sculptures est obtenu via la technique du trompe-l'œil. Dans son esthétique figurative bien précise, Peter Meyers sonde l'âme et la nature de l'être. Ses liens avec le sujet sont mis en image dans des lignes et formes spontanées. Cette expressivité révèle clairement un sentiment d'étonnement, de doute, d'impuissance, mais également un attachement enfantin; ludique, aux valeurs existentielles fondamentales. Il ne faut pas chercher dan son œuvre, des connotations philosophiques. Seul son attachement le plus intime à l'homme, l'animal et son environnement social lui offre le sens créatif intarissable pour mettre en image une impression ressentie. Ce qui le caractérise ici c'est son enthousiasme à traduire plastiquement la beauté esthétique et caractérielle pour le spectateur.

F. De Boeck.

NÉ: 29 Janvier 1945
NATIONALITÉ: Belge

Sélection 'Rubens Art place 1993'
Prix 'De Badts 1993' (Temse Académie)
Prix Kulturama 1995
Distinction Biennale Malta 1997
Sélection 1998 concours international 'Roma Arte 2000'
Diploma di merito 1998 concours international 'Roma Arte 2000'
Prix d'or - Salon des Artistes Belges 1999 Liège
Prix Rome 'Artiste de l'année 2000' 1999 Italie
Prix d'argent - Grand Prix Everaerts 1999 Paris
Prix d'argent division sculpture - Biennale Malte 1999
Distinction Biennale Malta 1999 –Monotypes
Premier prix sculptures - Grolla d'oro 1999 - Treviso – Italie
Roma arte 2000 finale - artista del giubileo
Grand Prix Biennale Malta 2001 Sculpture
Selection Grand prix de Barbizon 2005
Prix d'argent – Tournus 2007
Prix d'or – sculptures monumental 2008 Azé (Mâcon)
Selection Grand prix de Barbizon 2010
Prix d'or – sculptures monumental 2010 Azé (Mâcon)
Prix sculptures - Académie d'art Mâcon 2013
Prix du Conseil Général de la Nièvre 2013

Jury Biennale Malta 2005
Jury Sculptures monumental 2009, 2011 Azé (Mâcon)

www.ingramcontent.com/pod-product-compliance
Lightning Source LLC
Chambersburg PA
CBHW050812180526
45159CB00004B/1638